KB089321

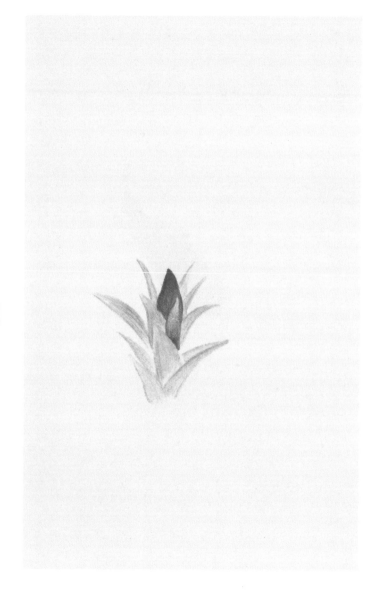

Day 3

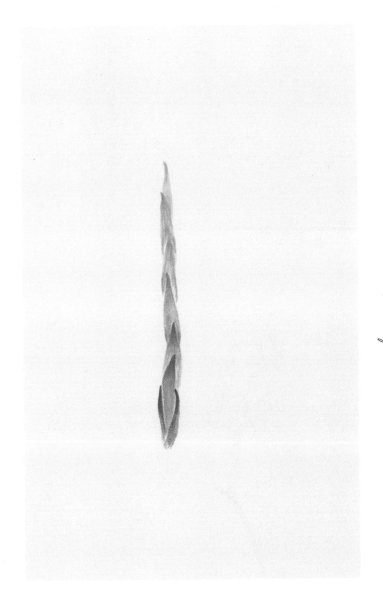

Drawing

Day 4

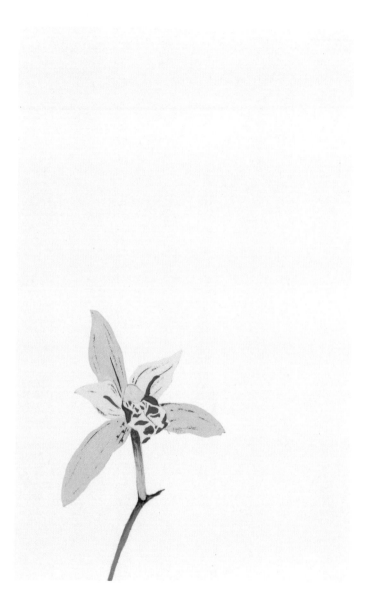

Day 5

Day 6

Day 7

Drawings

Day 8

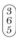

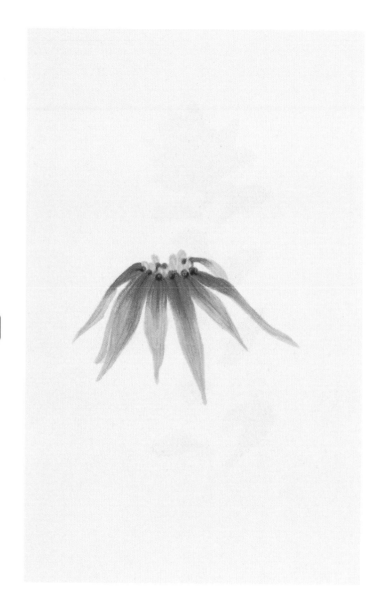

Day 9

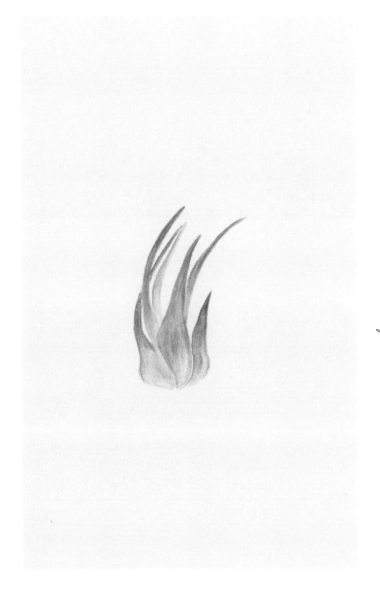

Drawings

Day 10

365

Day 11

Drawing

Day 12

Day 13

Day 14

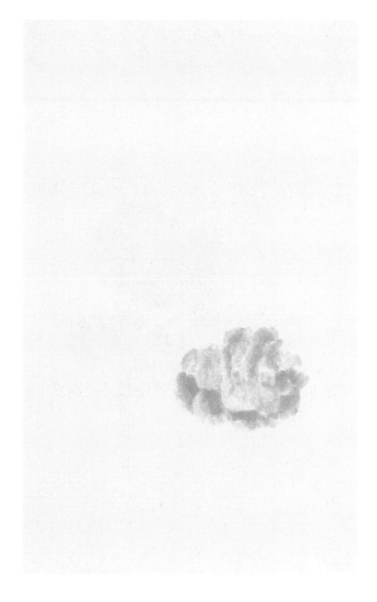

Day 23

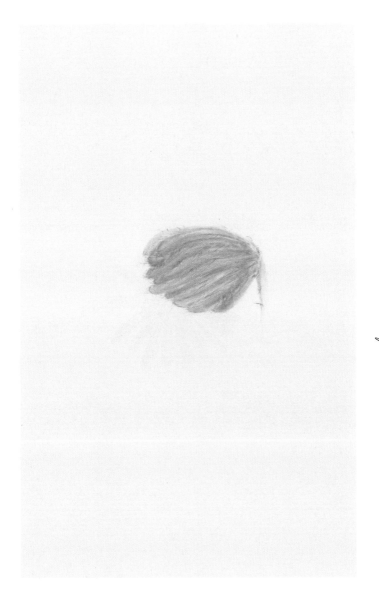

Day 24

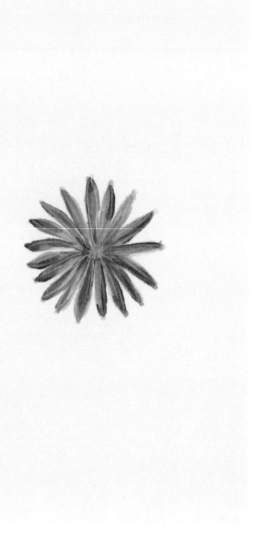

Day 25

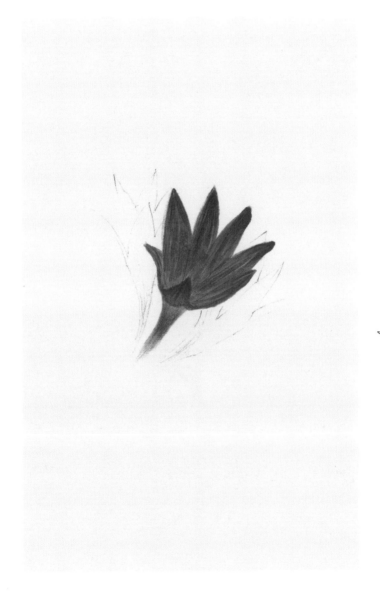

Drawings

Day 26

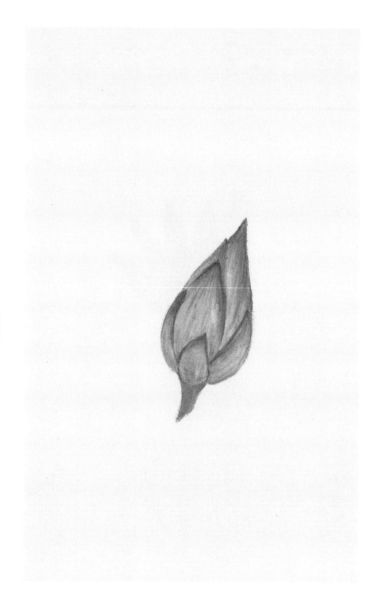

Day 27

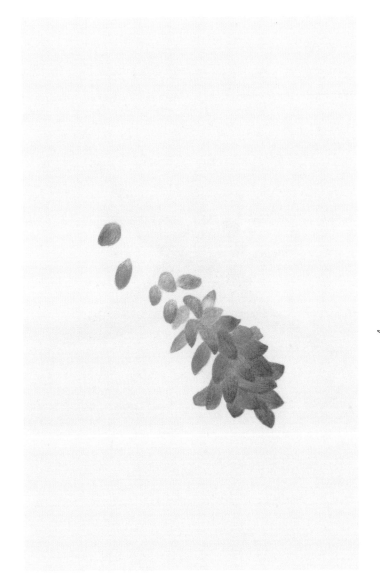

Day 28

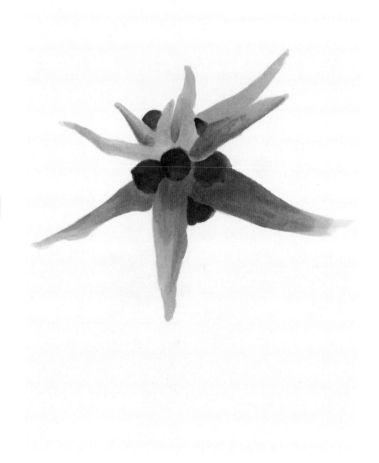

Drawings

Day 30

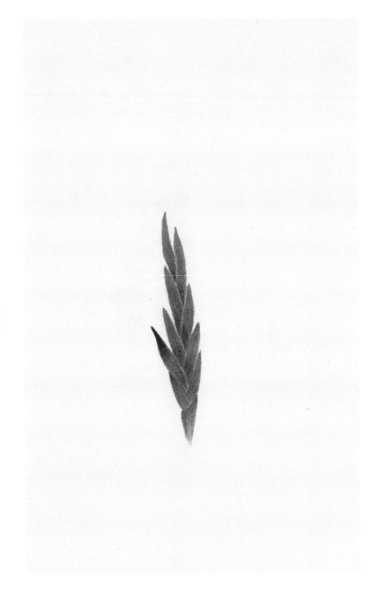

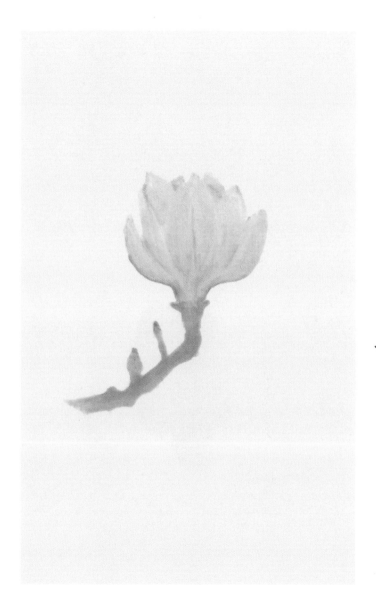

Drawing

Day 32

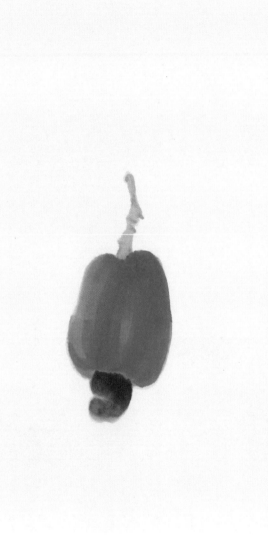

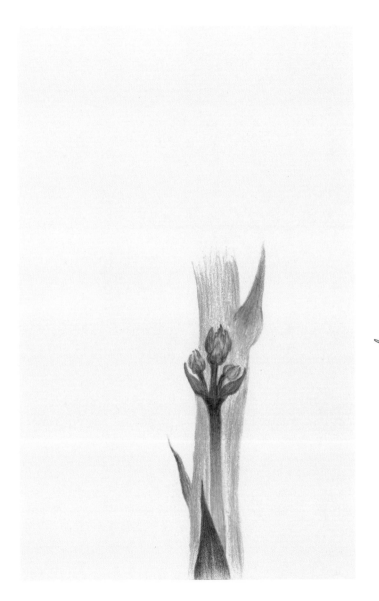

Drawings

Day 34

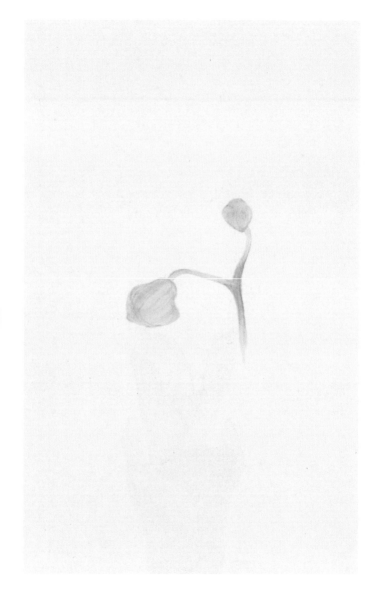

Day 43

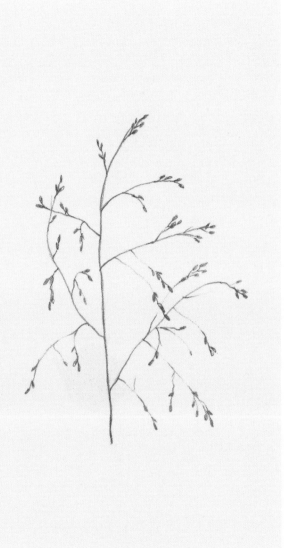

Drawings

Day 44

Day 45

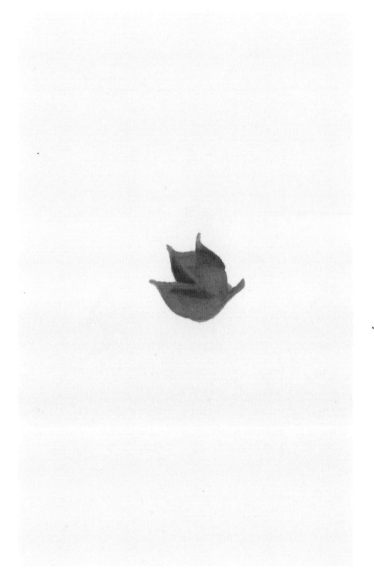

Day 46

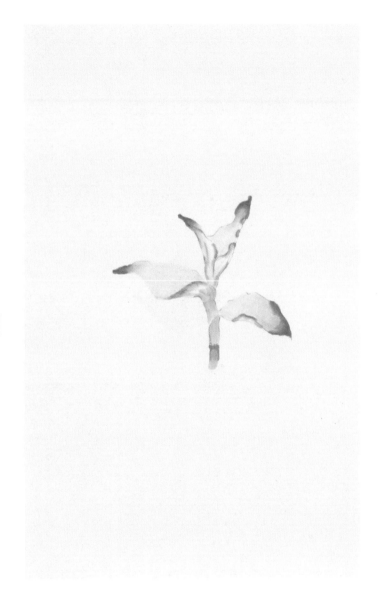

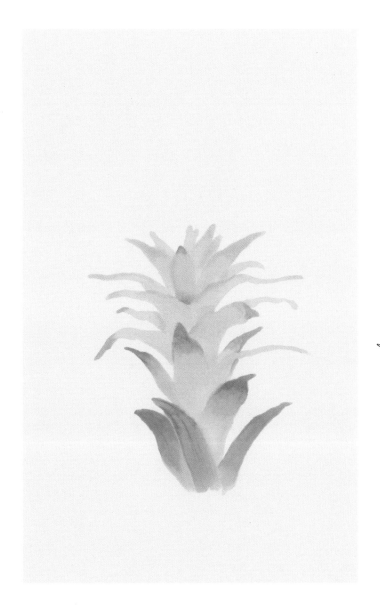

Drawings

Day 48

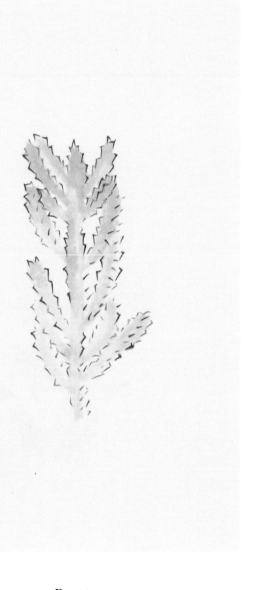

Day 49

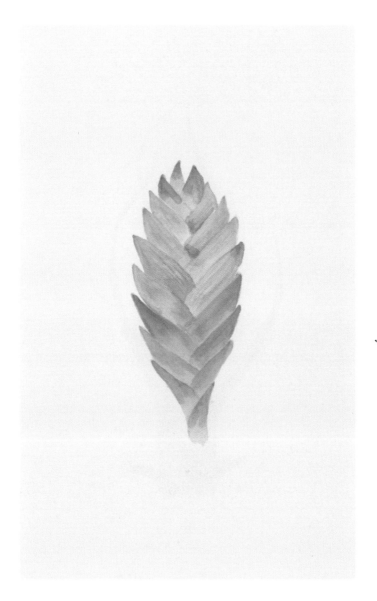

Drawings

Day 50

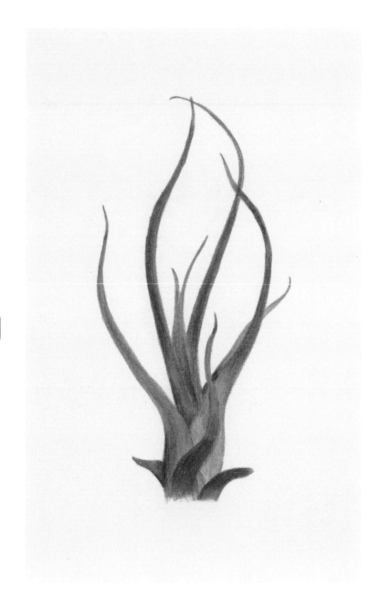

Day 51

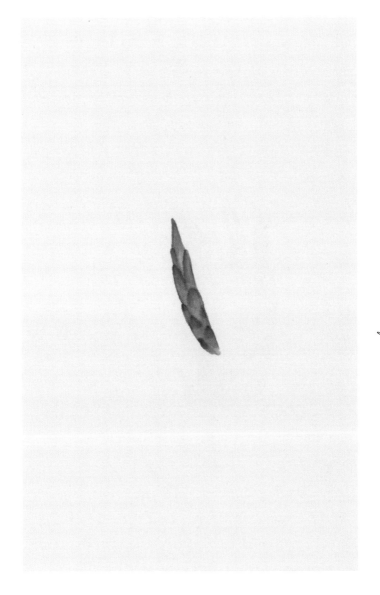

Drawings

Day 52

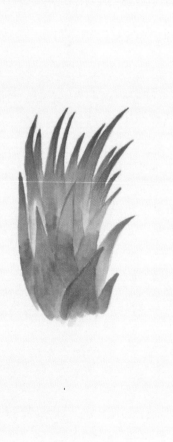

Day 53

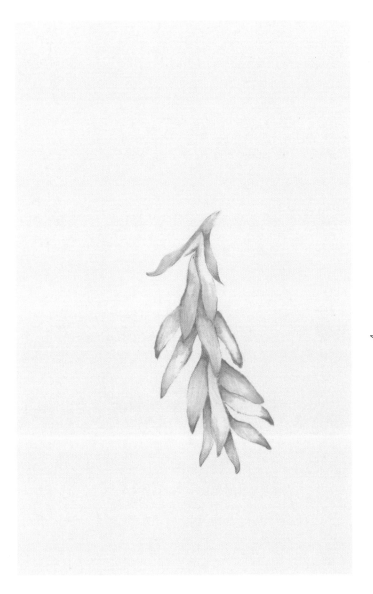

Day 54

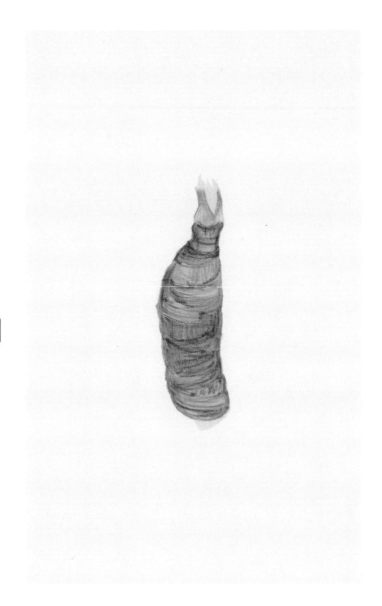

Day 63

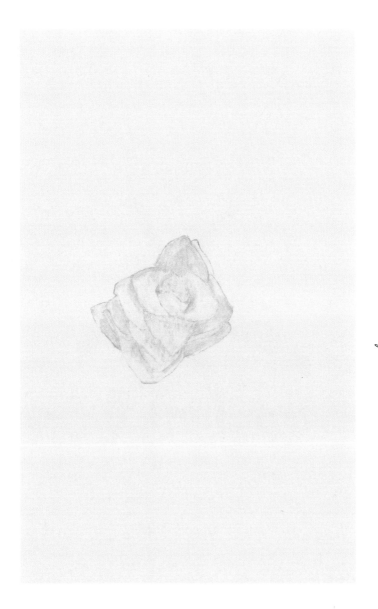

Drawings

Day 64

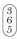

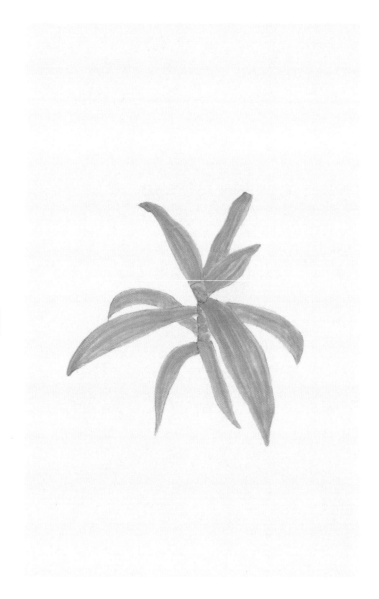

Day 65

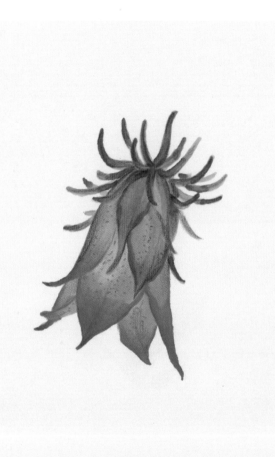

Drawing

Day 66

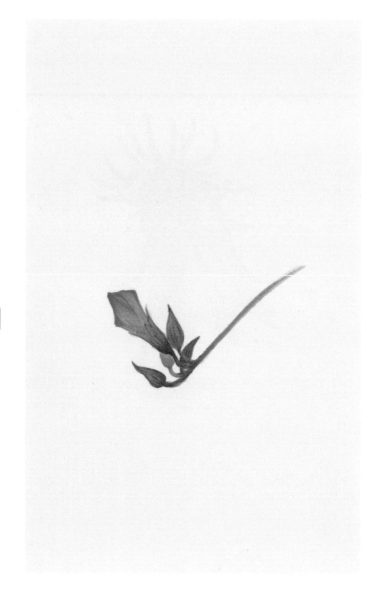

Day 67

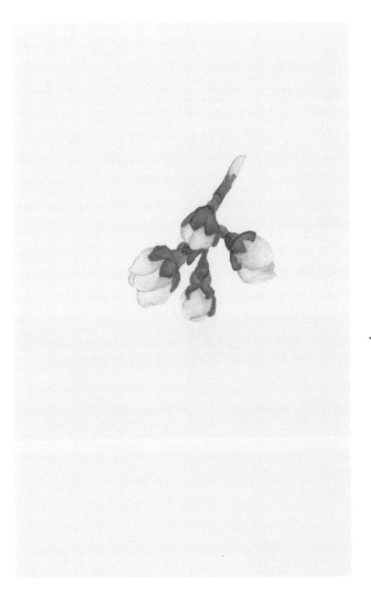

Drawings

Day 68

Day 70

365

Day 71

Day 72

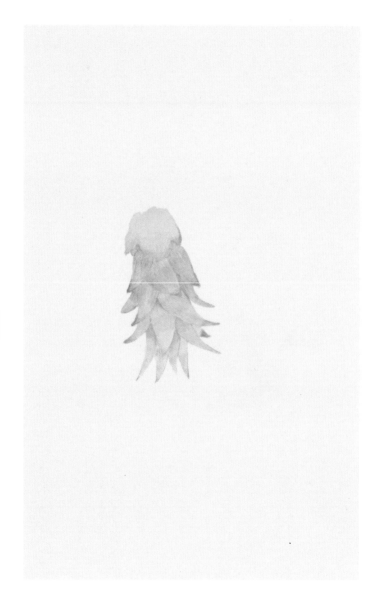

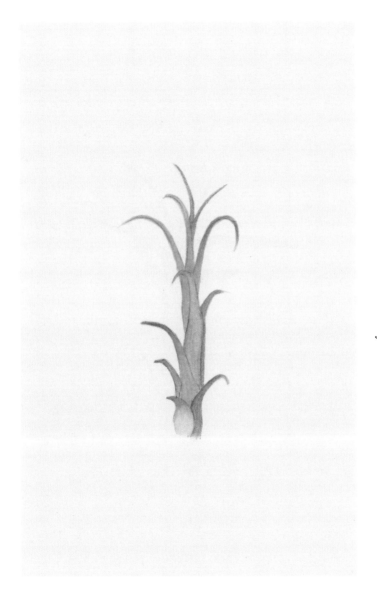

Drawing

Day 74

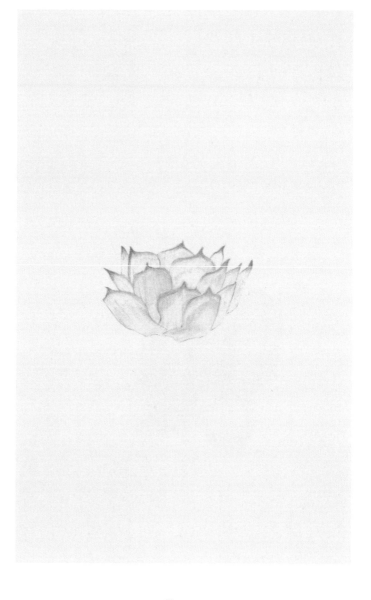

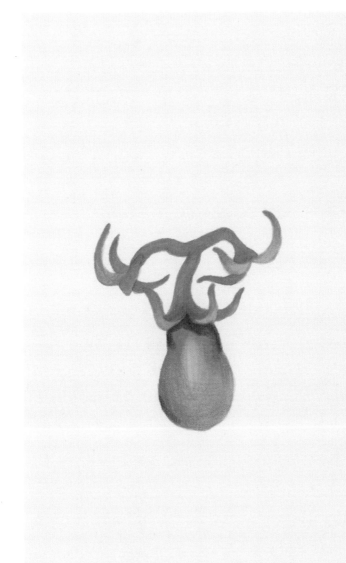

Day 84

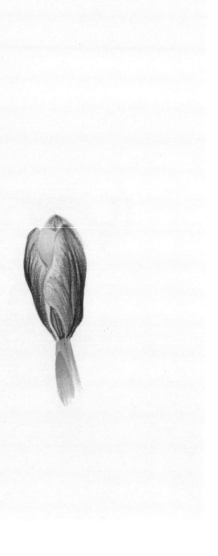

Day 85

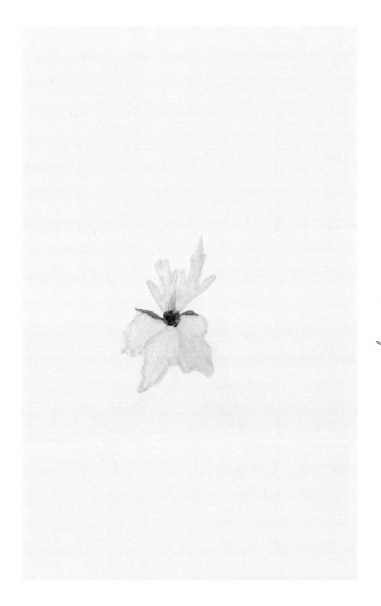

Drawings

Day 86

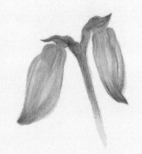

Day 87

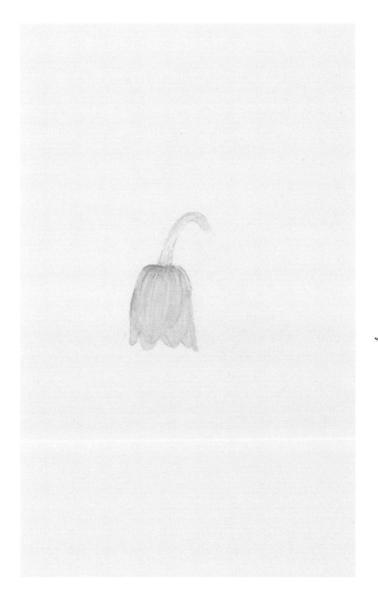

Drawings

Day 88

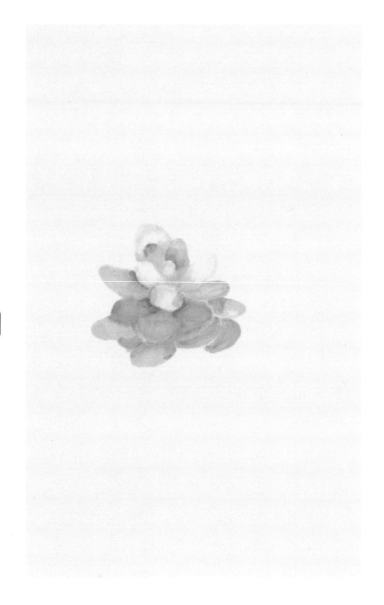

Day 89

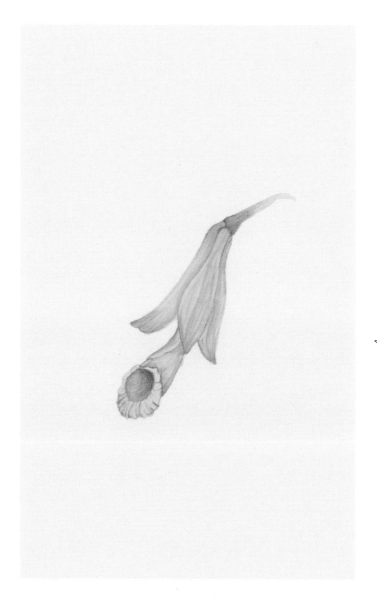

Drawing

Day 90

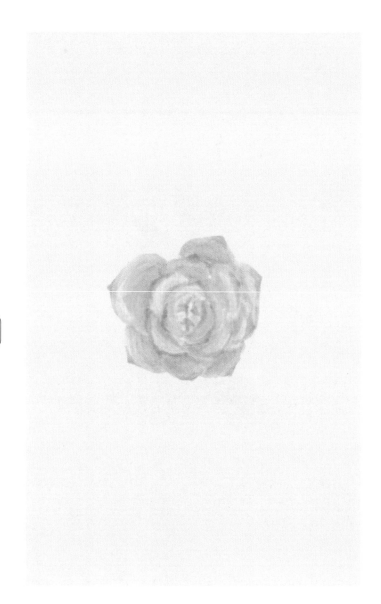

Day 91

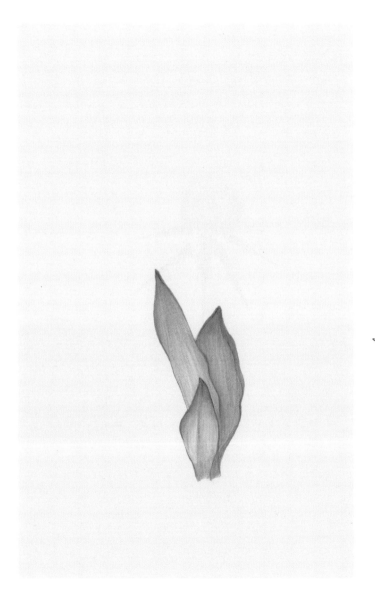

Drawing

Day 92

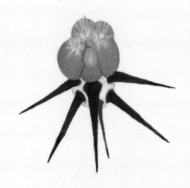

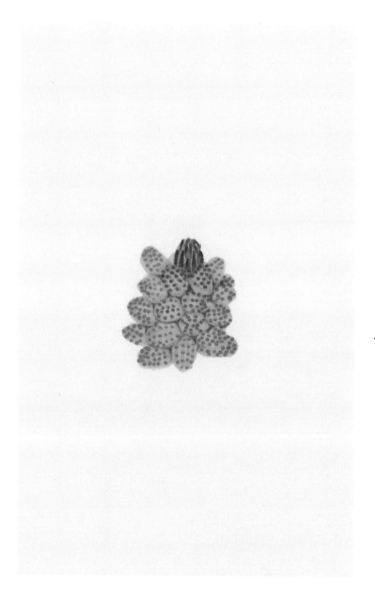

Day 94

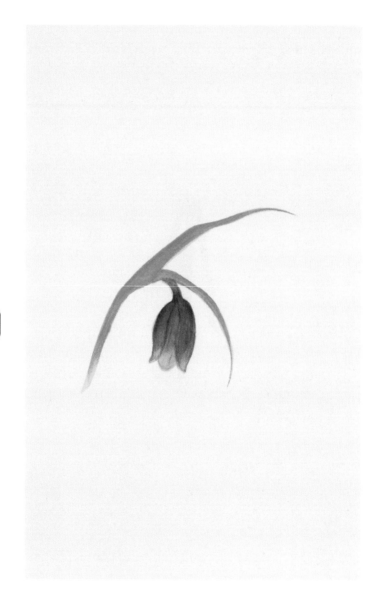

Day 103

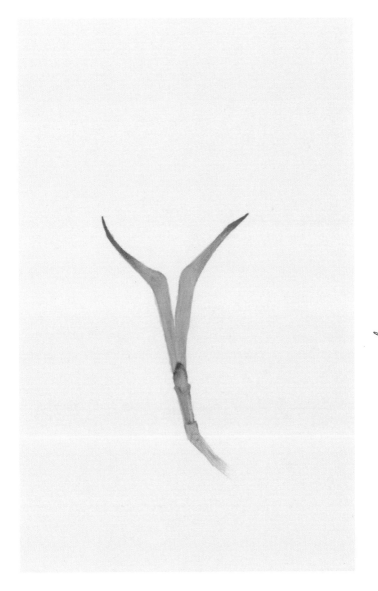

Drawings

Day 104

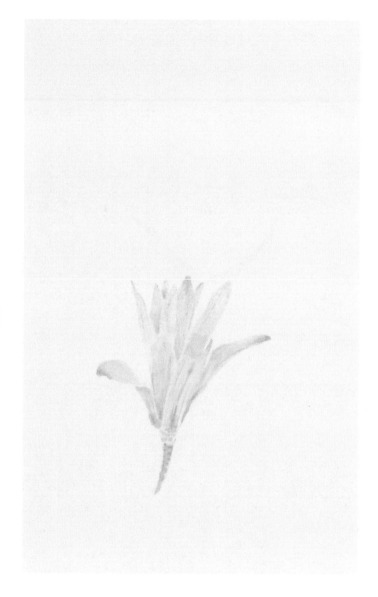

Day 105

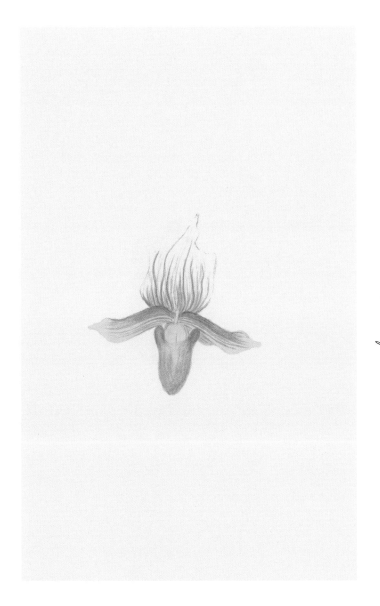

Drawing

Day 106

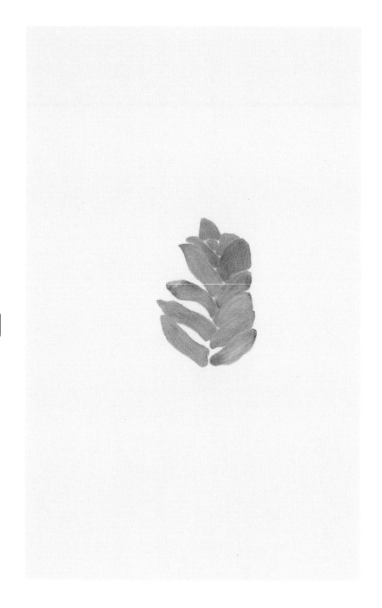

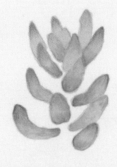

Day 108

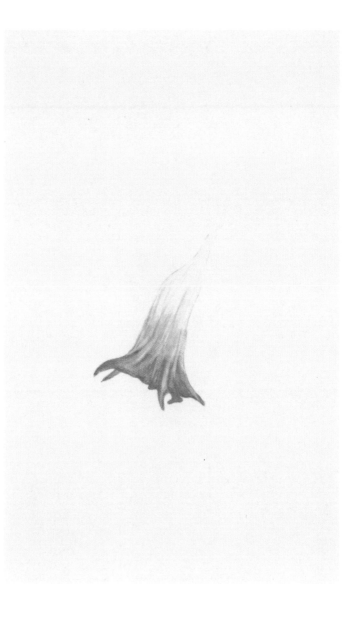

Day 109

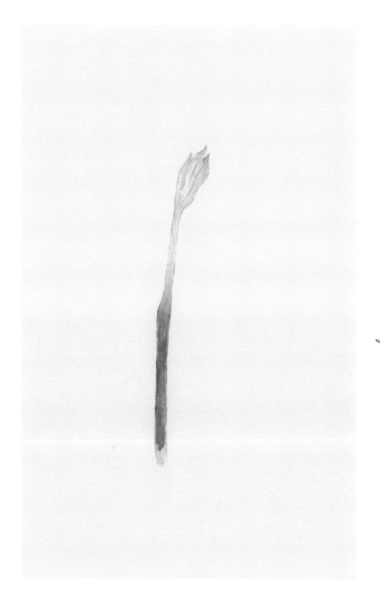

Drawings

Day 110

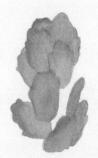

Day 111

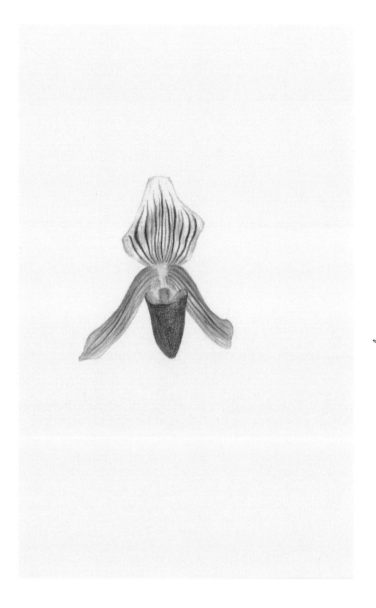

Drawings

Day 112

Day 113

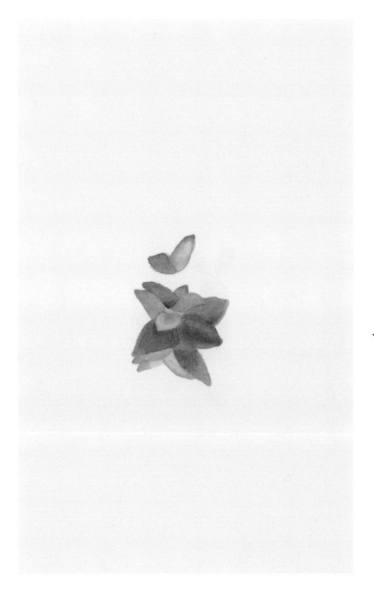

Drawing

Day 114

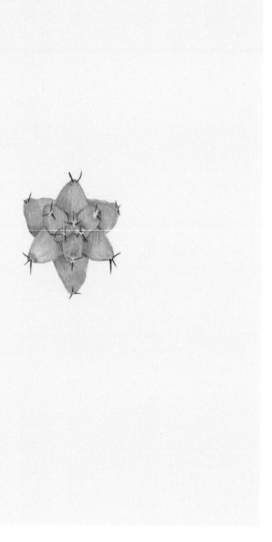

Day 123

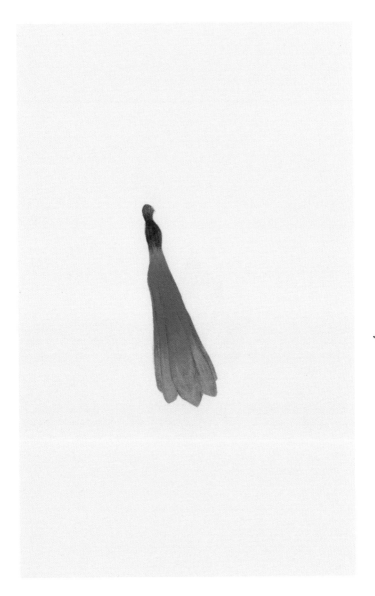

Drawings

Day 124

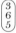

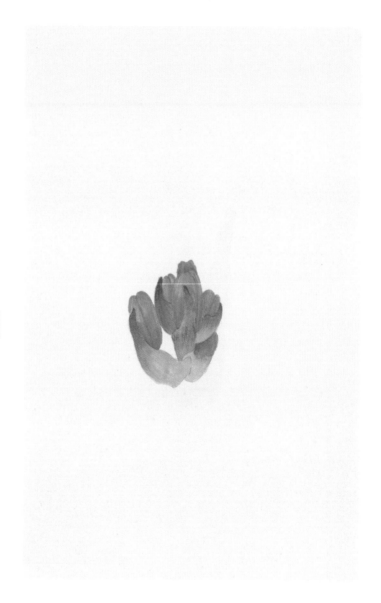

Day 125

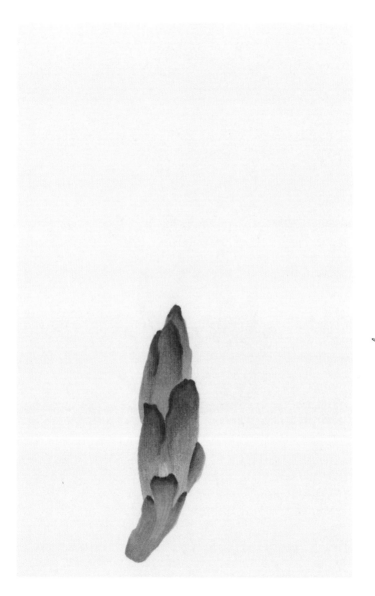

Drawings

Day 126

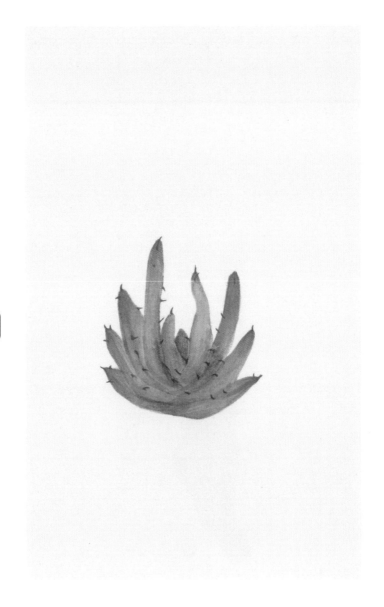

Day 127

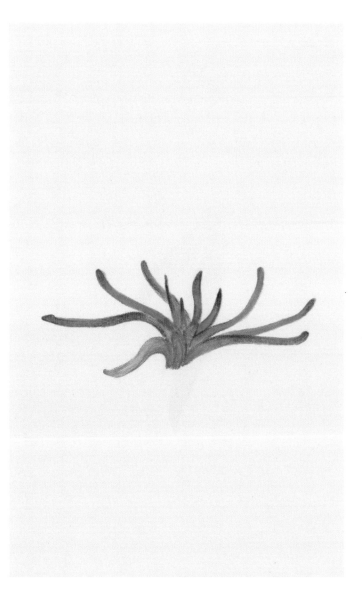

Drawing

Day 128

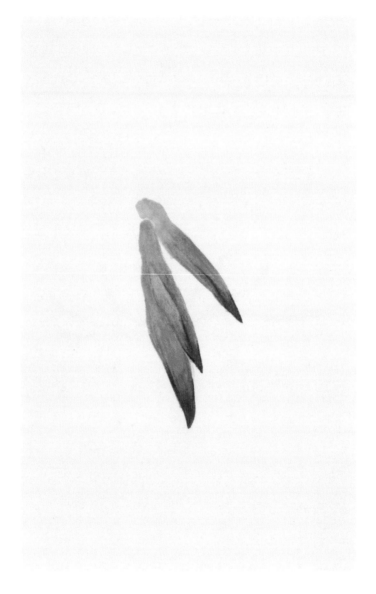

Day 129

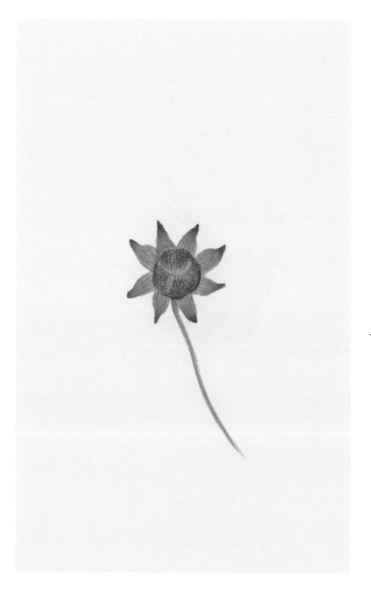

Drawing

Day 130

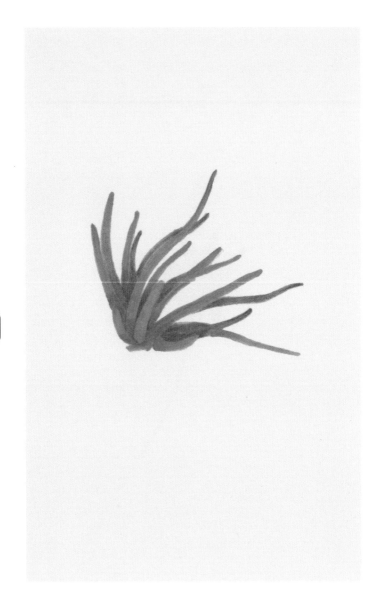

Day 131

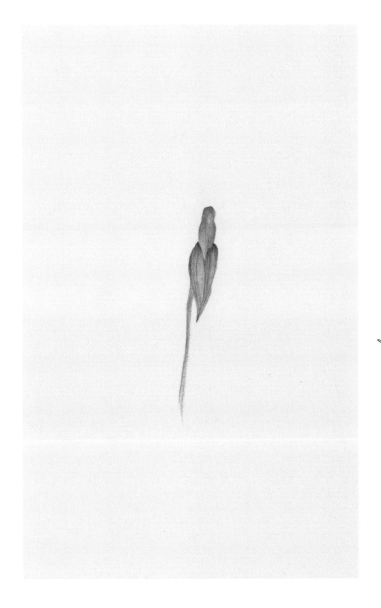

Drawings

Day 132

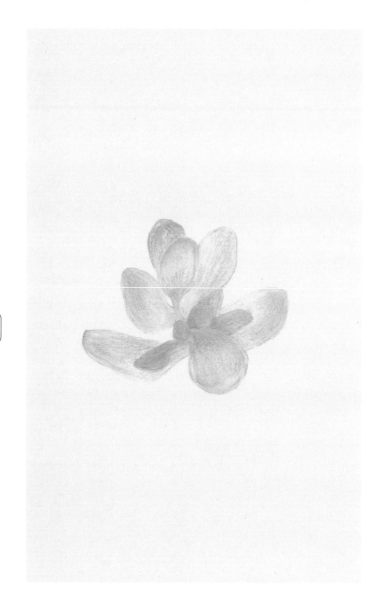

Day 133

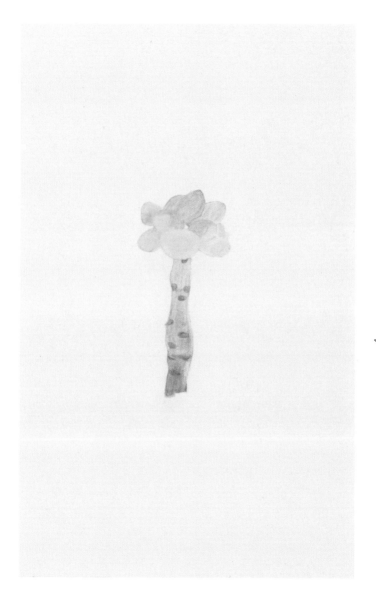

Drawings

Day 134

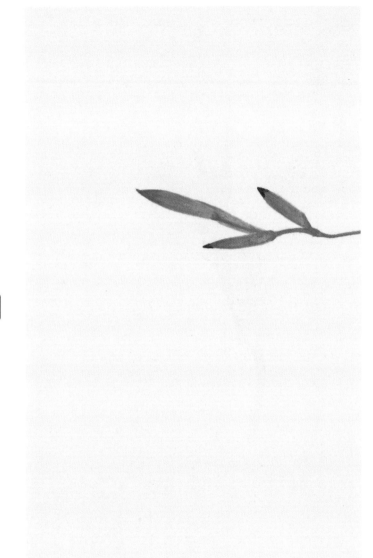

Day 143

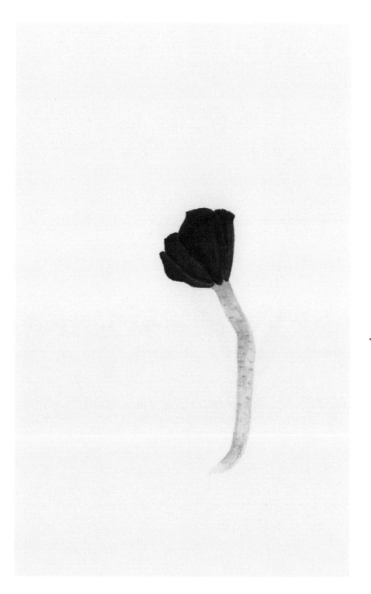

Drawings

Day 144

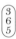

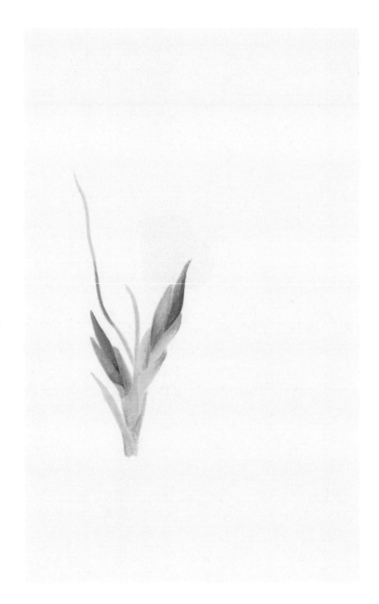

Day 145

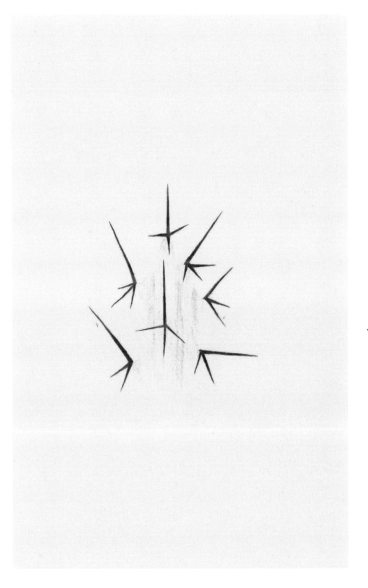

Day 146

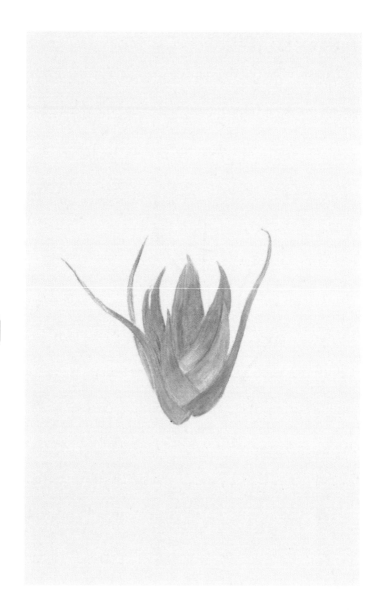

Day 147

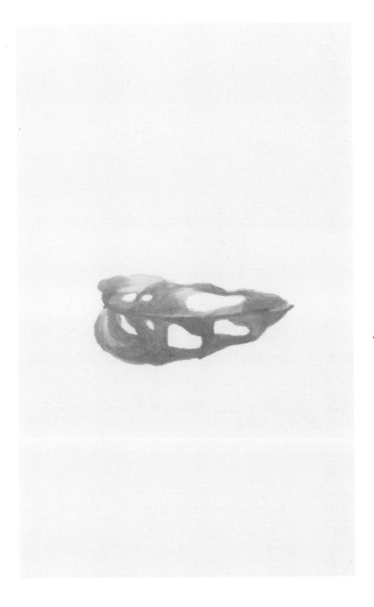

Drawing

Day 148

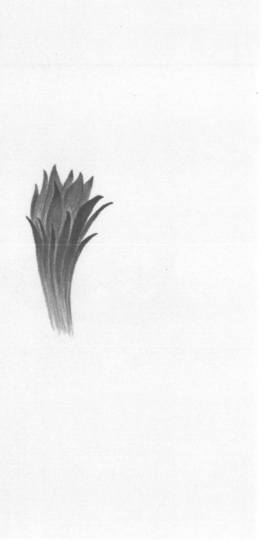

Day 149

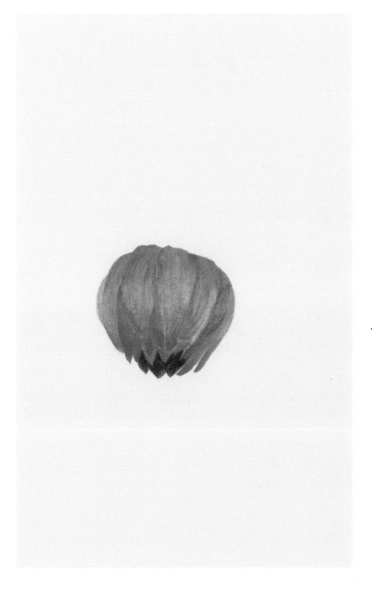

Drawings

Day 150

Day 151

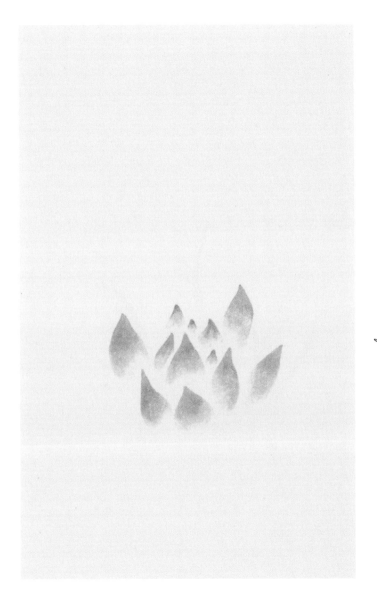

Drawing

Day 152

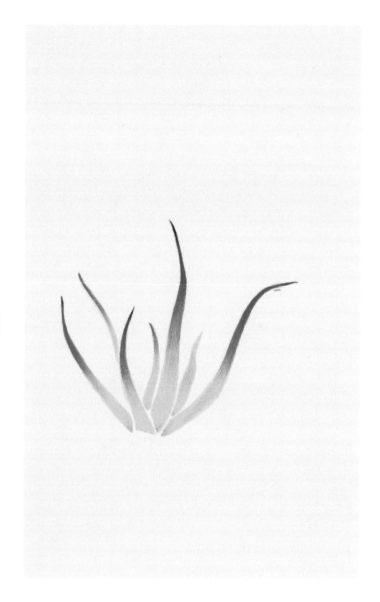

Day 153

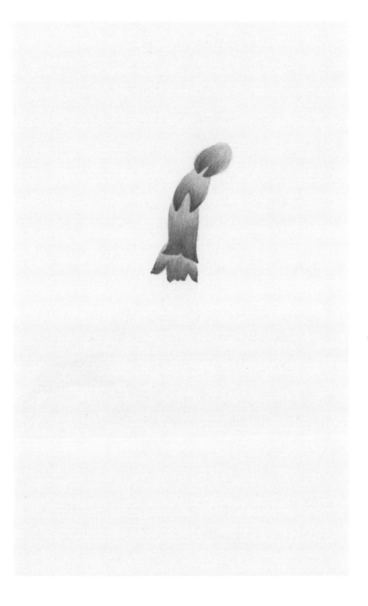

Day 154

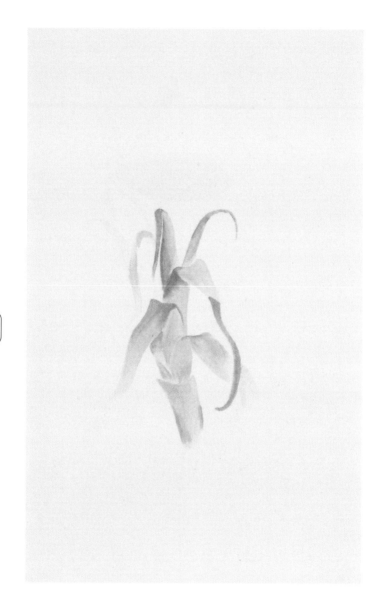

Day 163

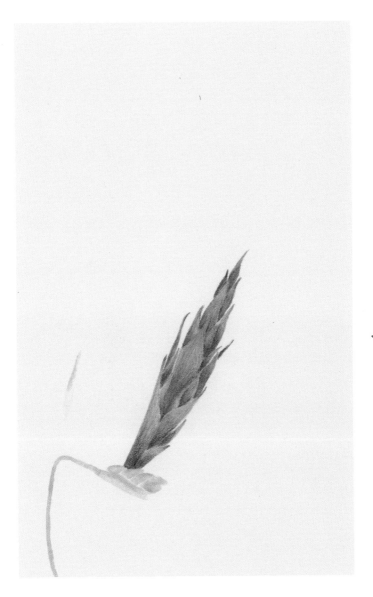

Drawing

Day 164

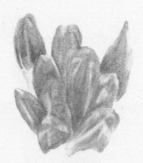

Day 165

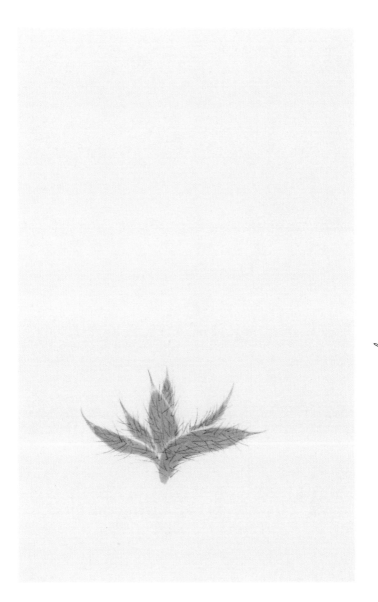

Drawings

Day 166

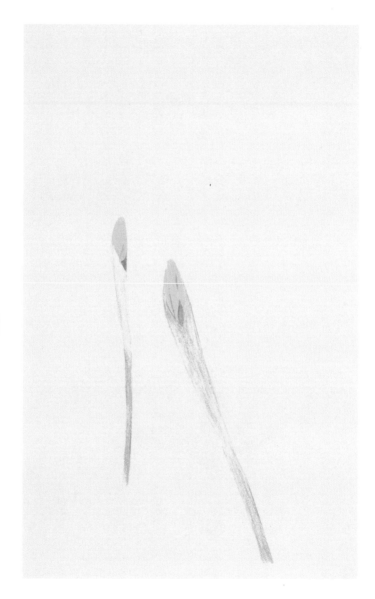

Day 167

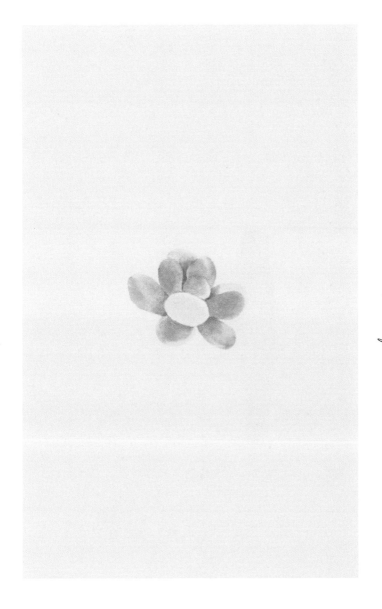

Drawings

Day 168

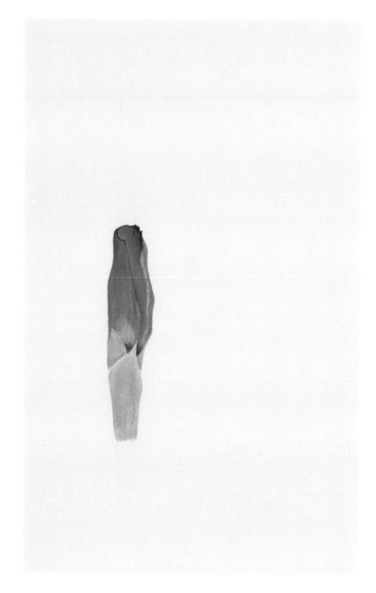

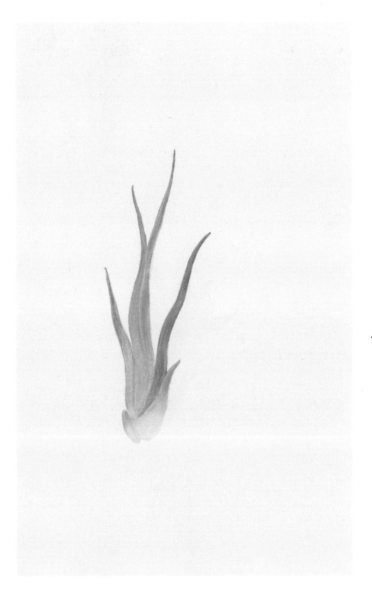

Day 170

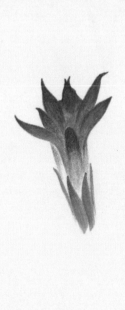

Day 171

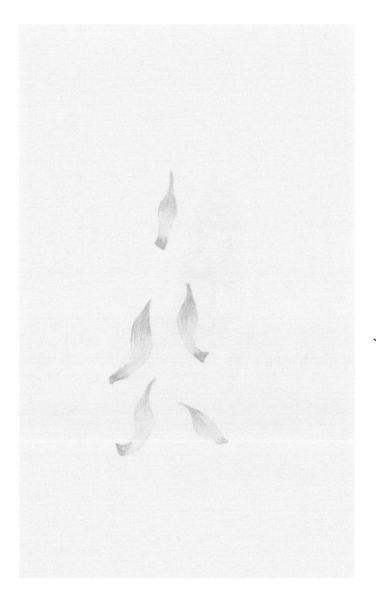

Day 172

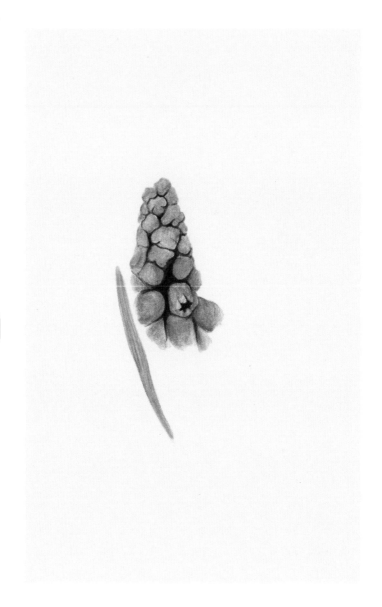

Day 173

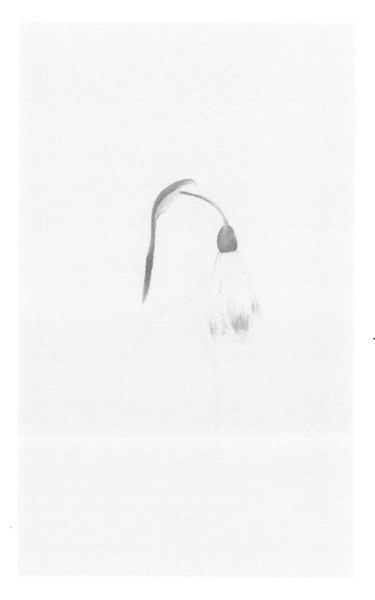

Drawings

Day 174

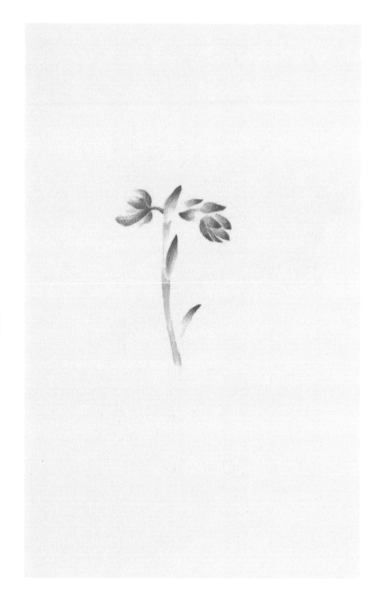

Day 183

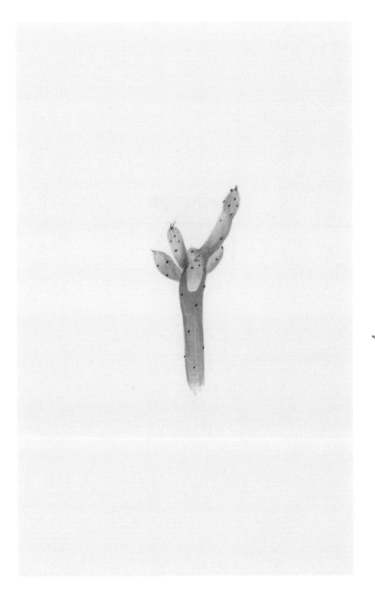

Drawing

Day 184

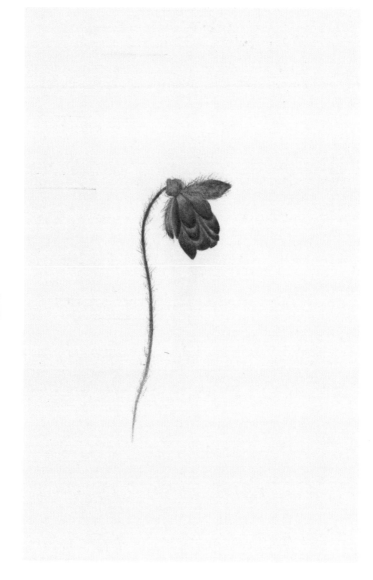

Day 185

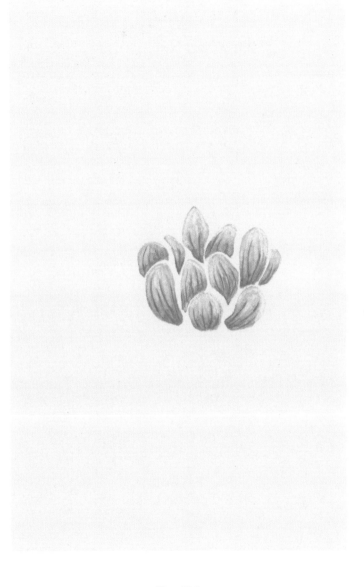

Drawings

Day 186

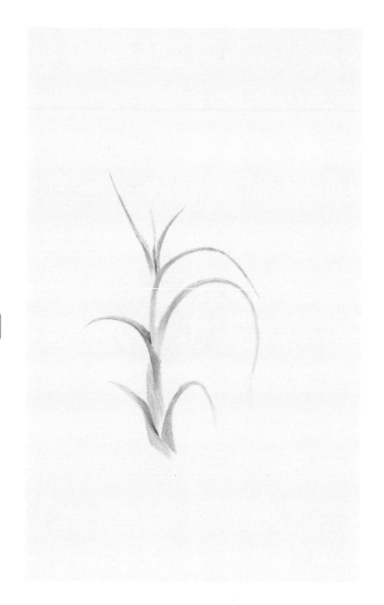

Day 187

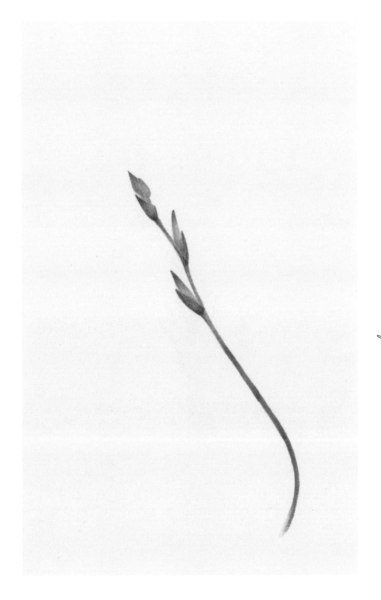

Drawings

Day 188

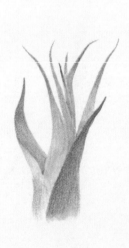

Day 189

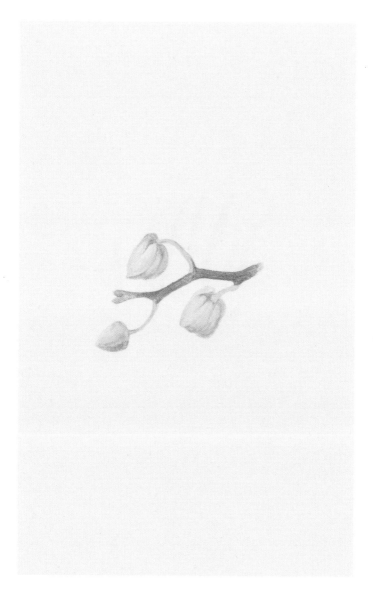

Drawings

Day 190

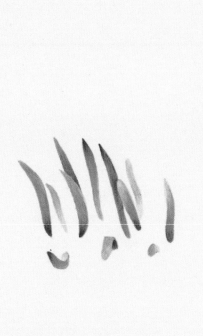

Day 191

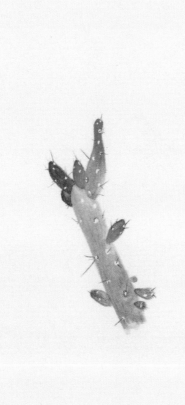

Drawings

Day 192

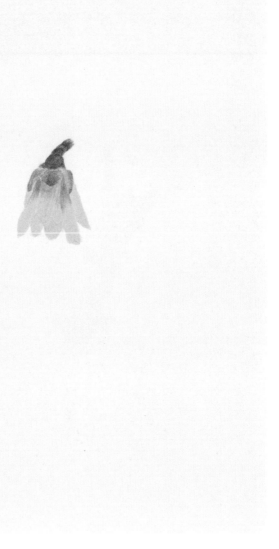

Day 193

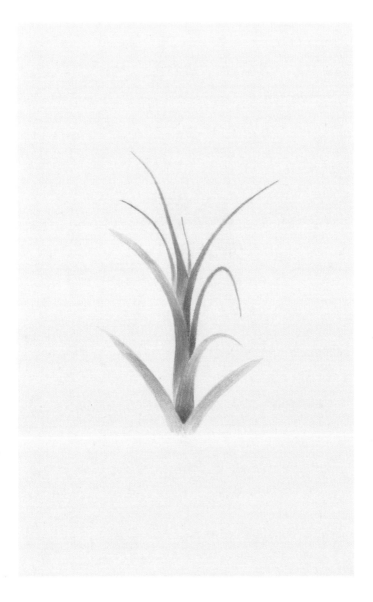

Drawings

Day 194

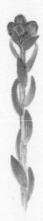

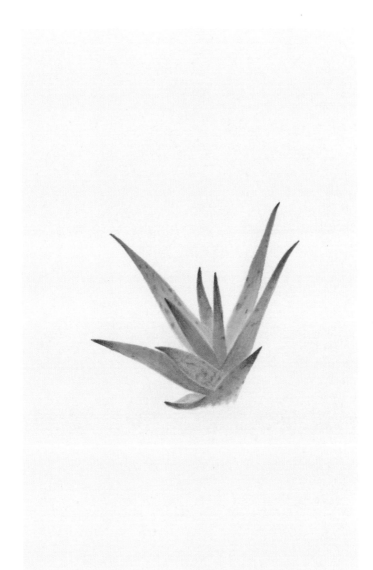

Drawing

Day 204

Day 205

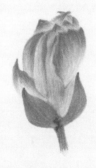

Drawing

Day 206

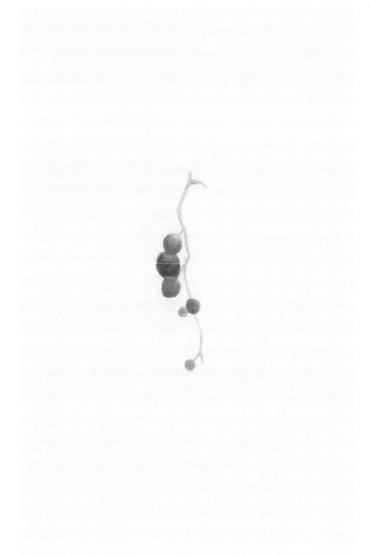

Day 207

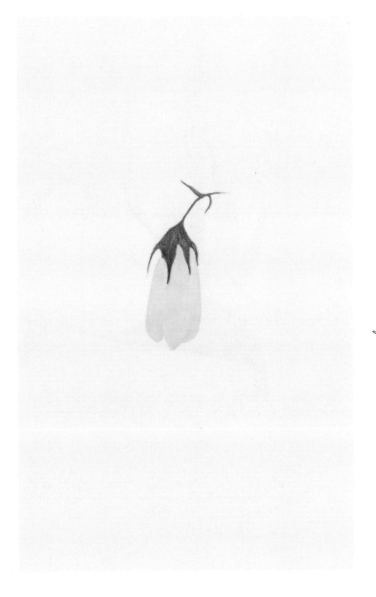

Day 208

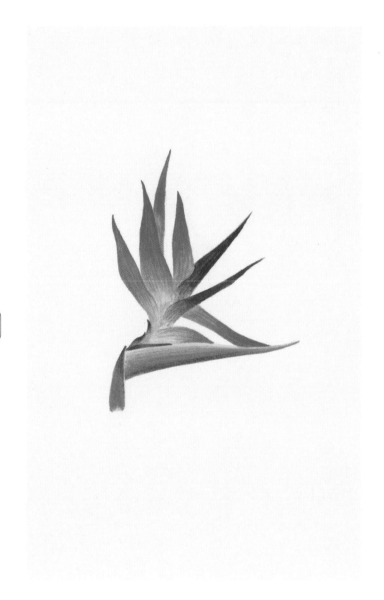

Day 209

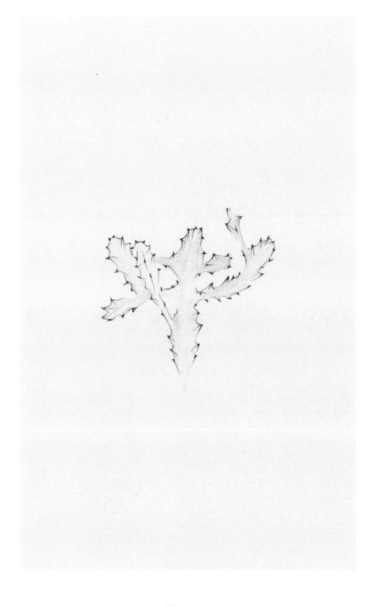

Drawings

Day 210

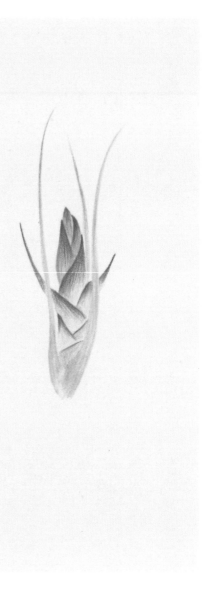

Day 211

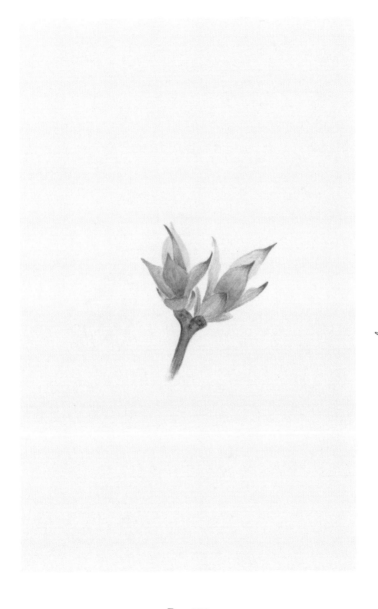

Day 212

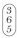

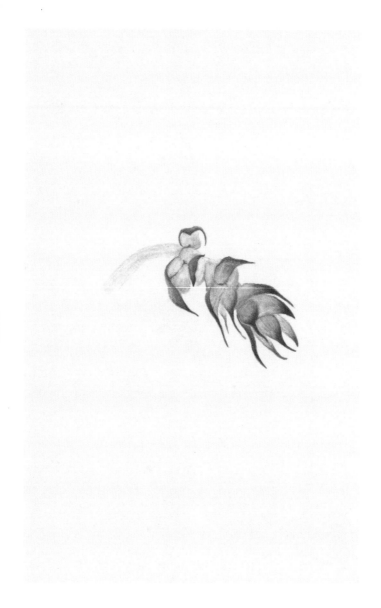

Day 213

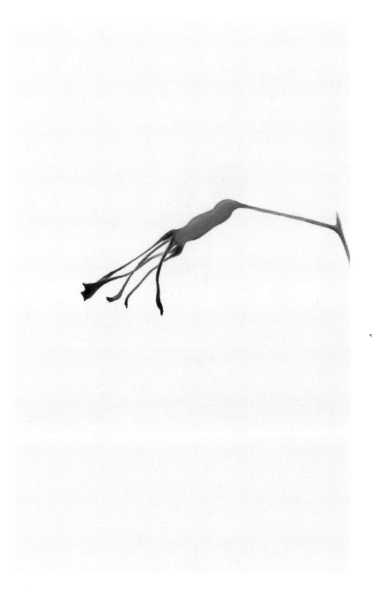

Day 214

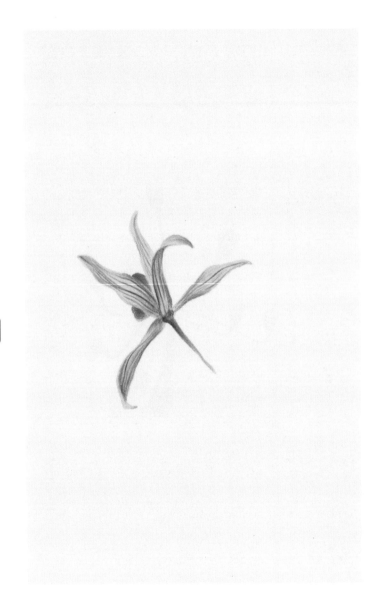

365

Day 223

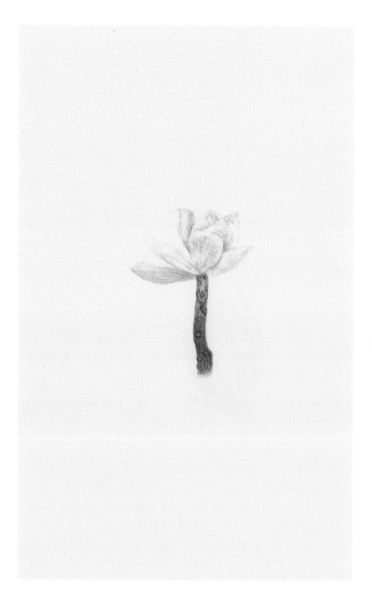

Drawings

Day 224

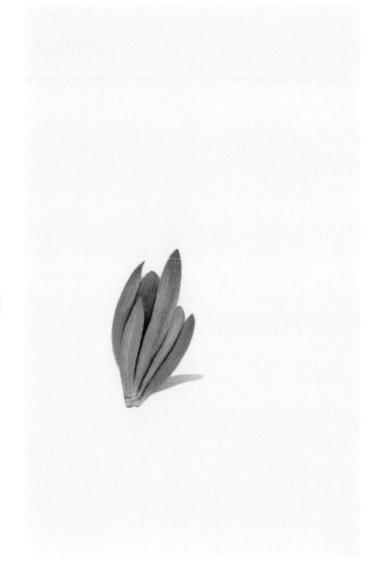

Day 225

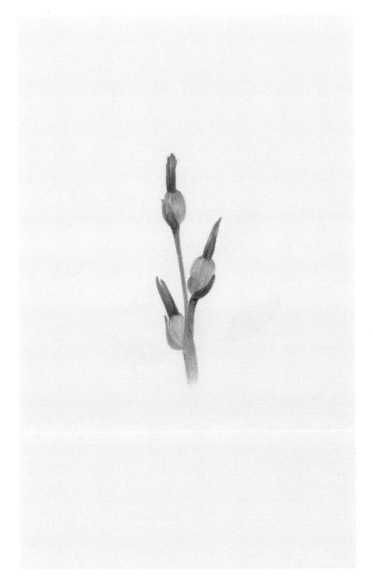

Drawing

Day 226

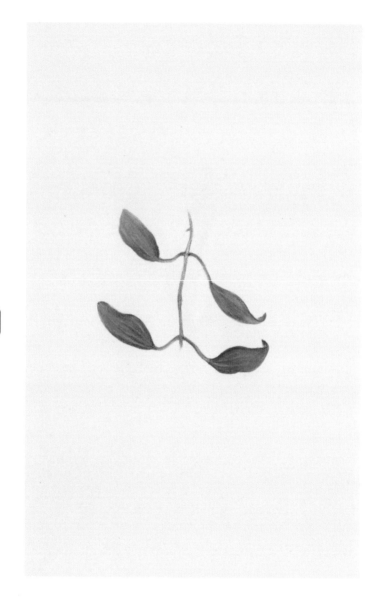

Day 227

Drawings

Day 228

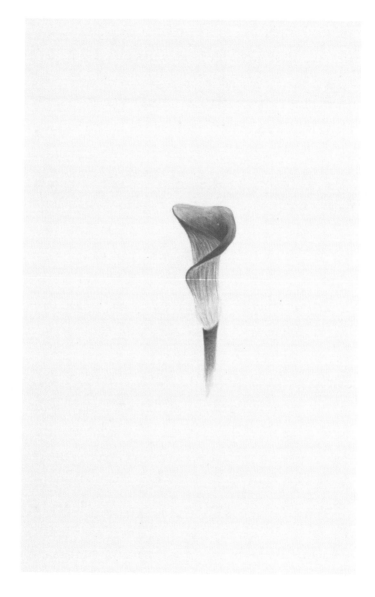

Day 229

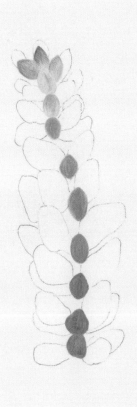

Drawings

Day 230

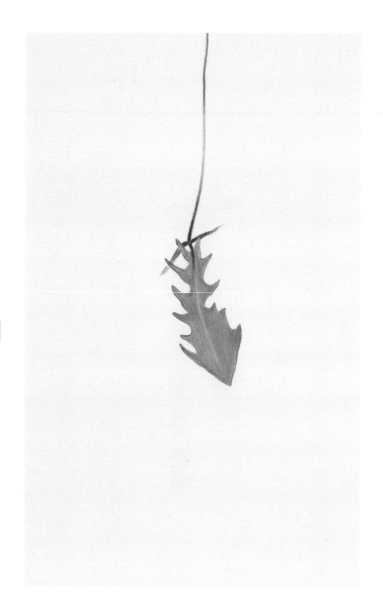

Day 231

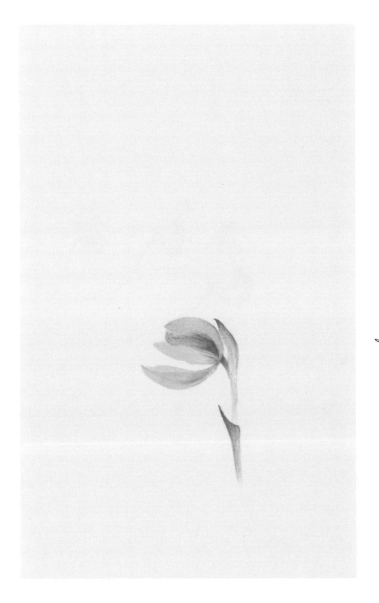

Drawings

Day 232

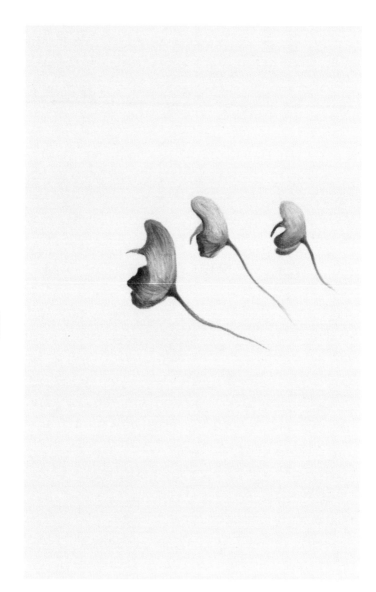

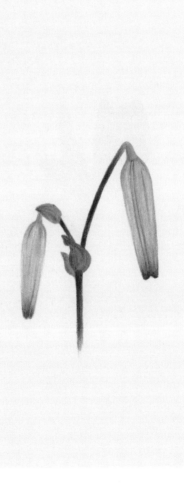

Drawings

Day 234

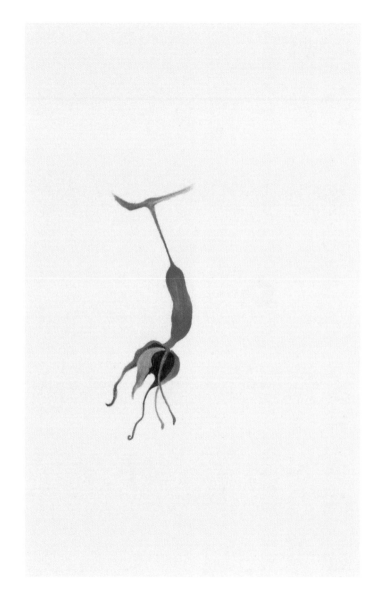

Day 243

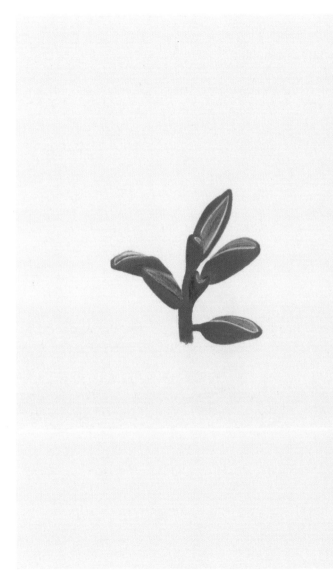

Drawings

Day 244

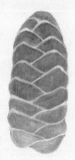

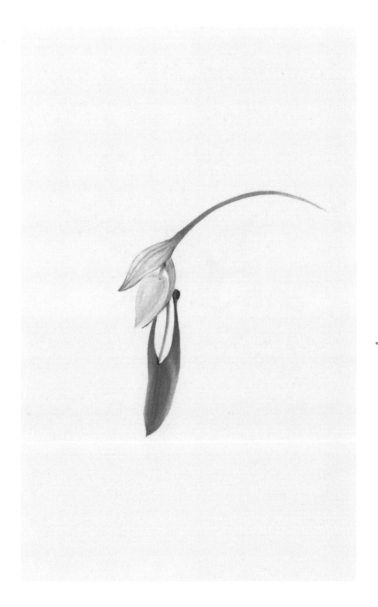

Drawings

Day 246

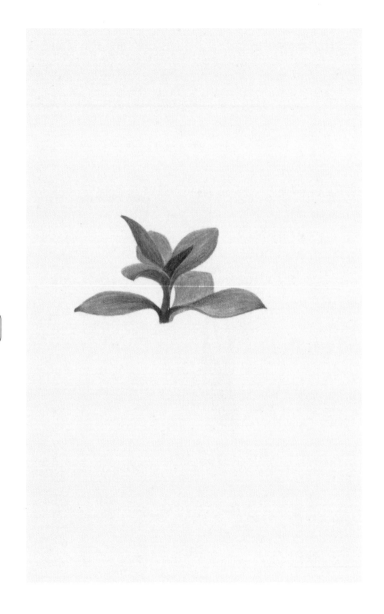

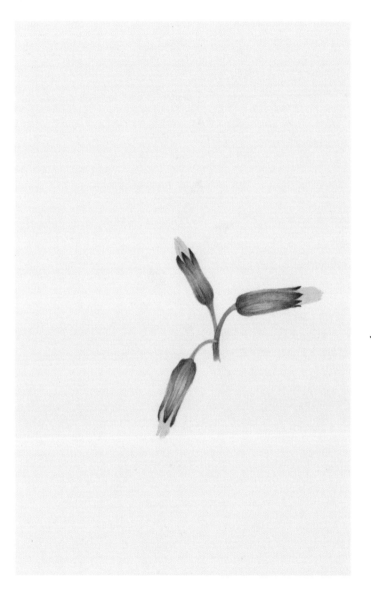

Drawings

Day 248

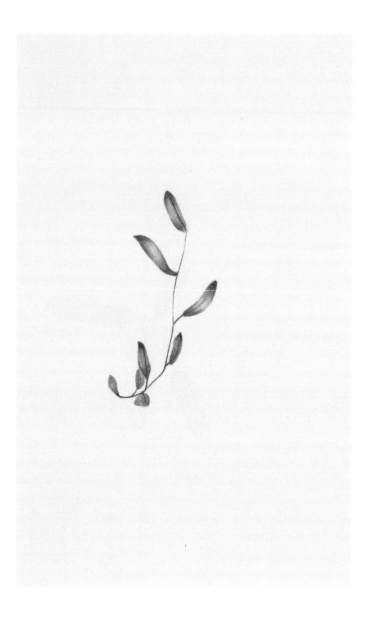

Day 249

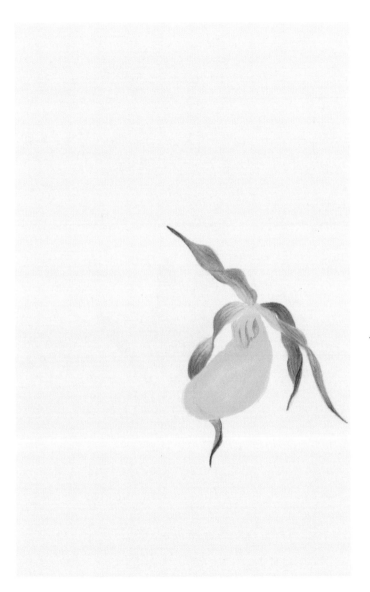

Drawings

Day 250

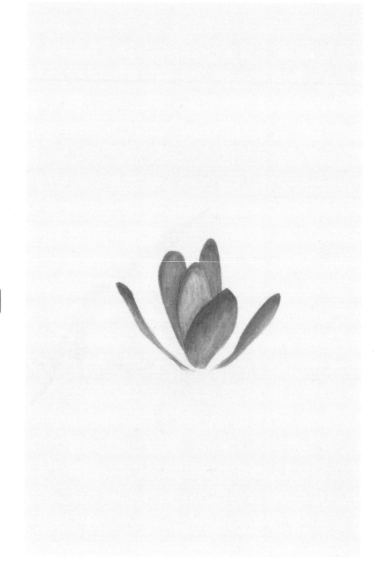

Day 251

Drawings

Day 252

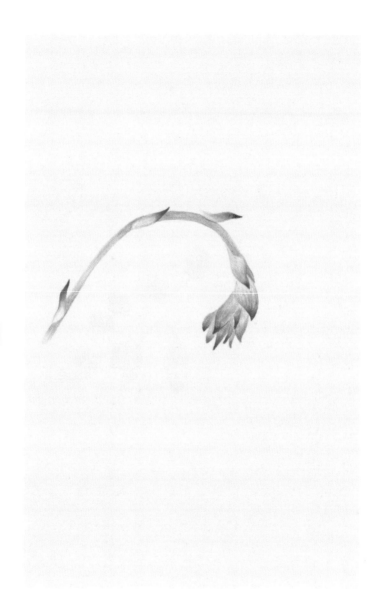

Day 253

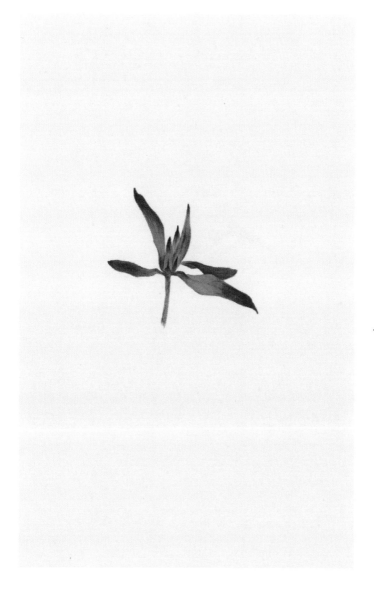

Drawings

Day 254

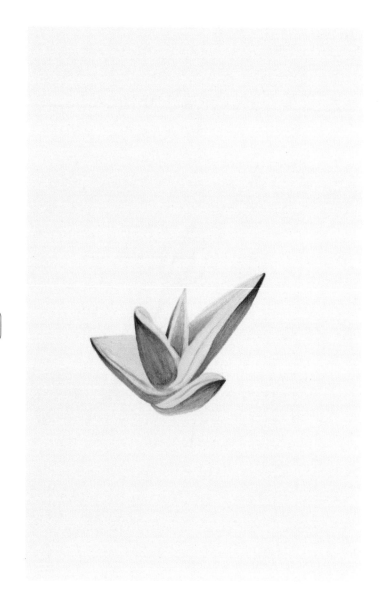

Day 263

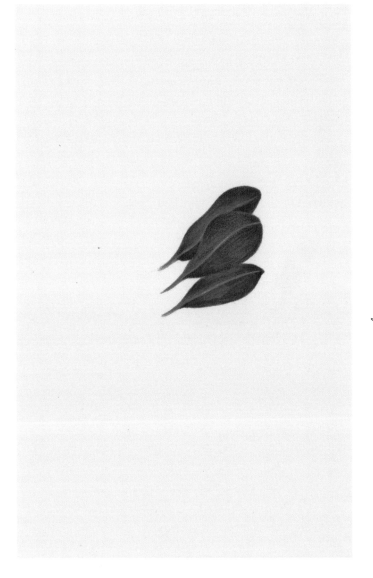

Drawings

Day 264

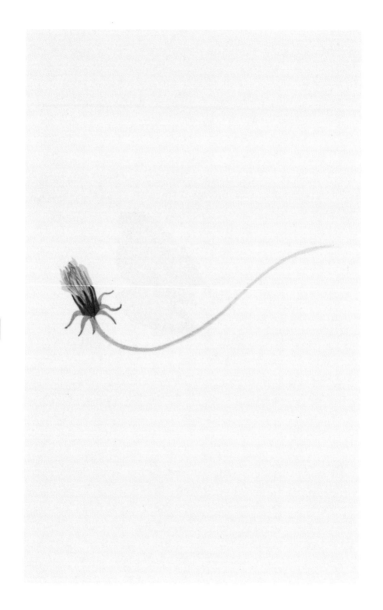

Day 265

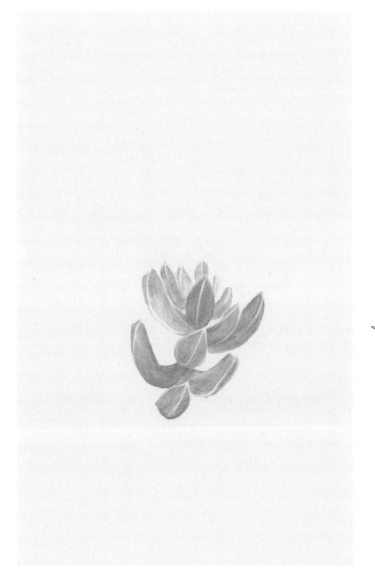

Drawings

Day 266

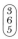

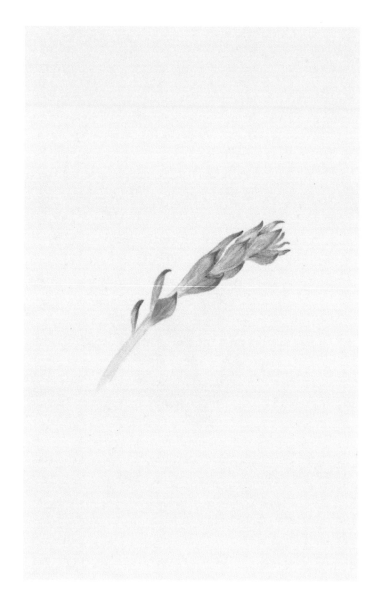

Day 267

Day 268

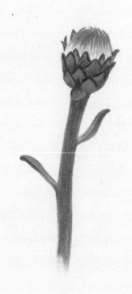

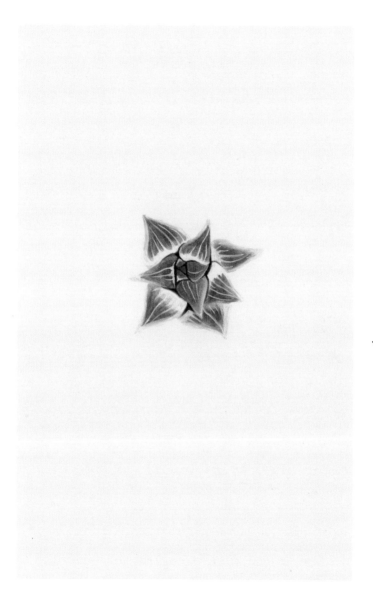

Day 270

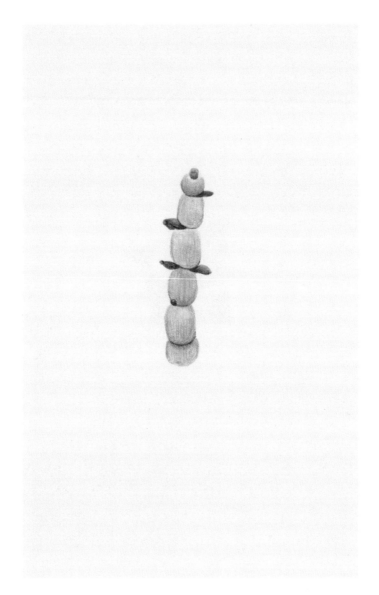

Day 271

Drawings

Day 272

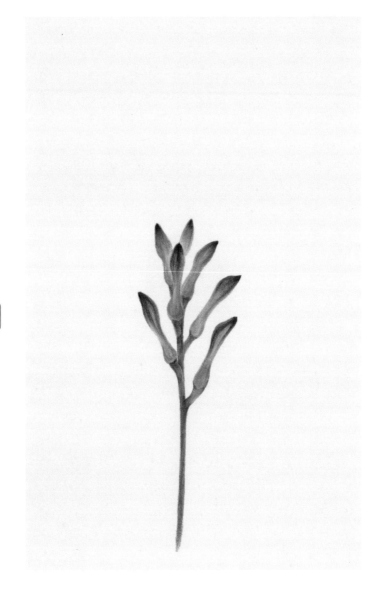

Day 273

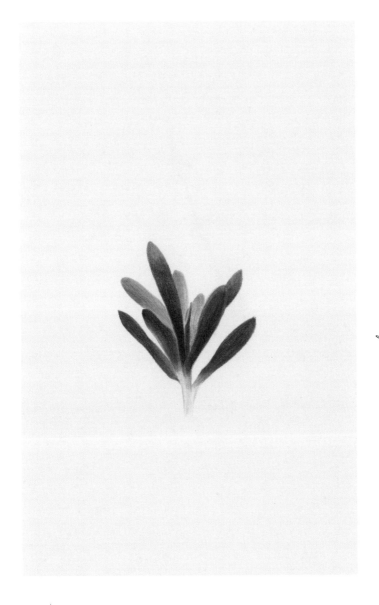

Drawing

Day 274

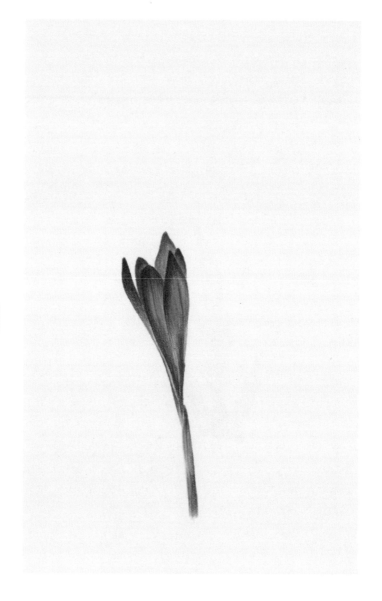

Day 283

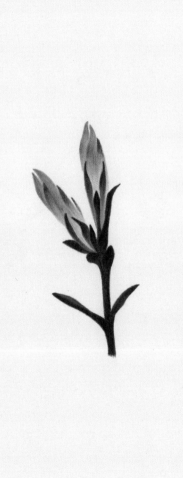

Drawings

Day 284

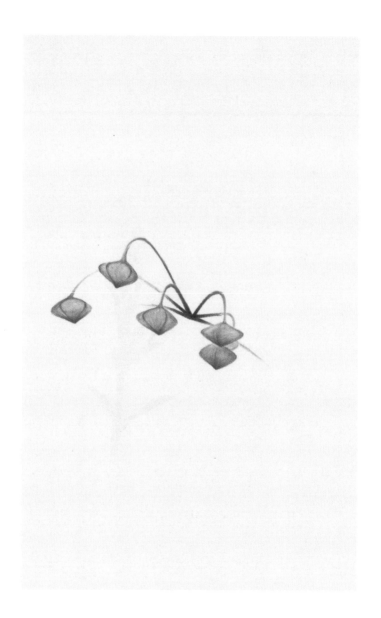

Day 285

Day 286

365

Day 287

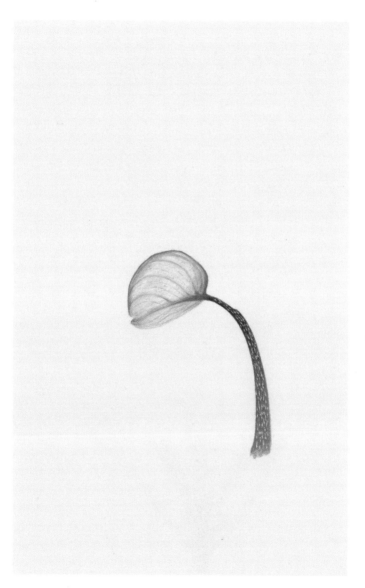

Drawing

Day 288

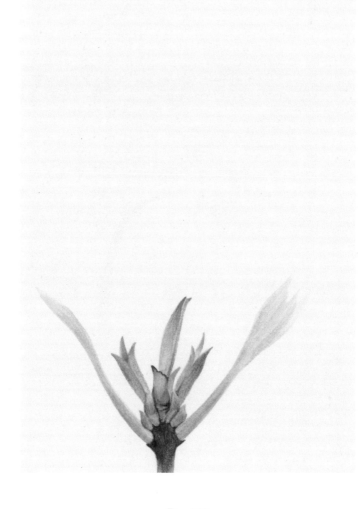

Day 289

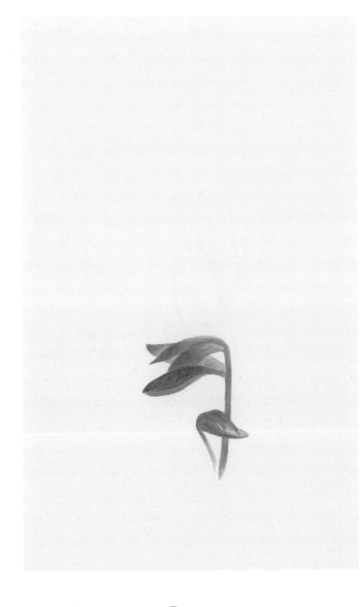

Drawings

Day 290

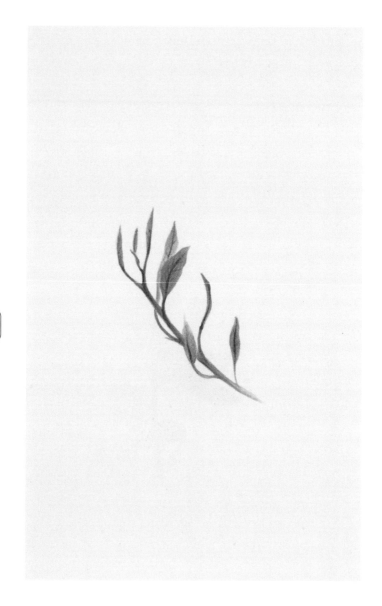

365

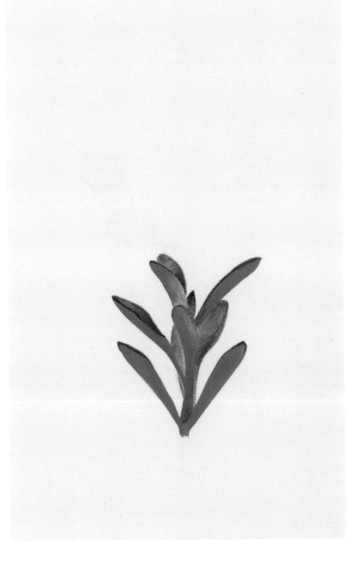

Drawing

Day 292

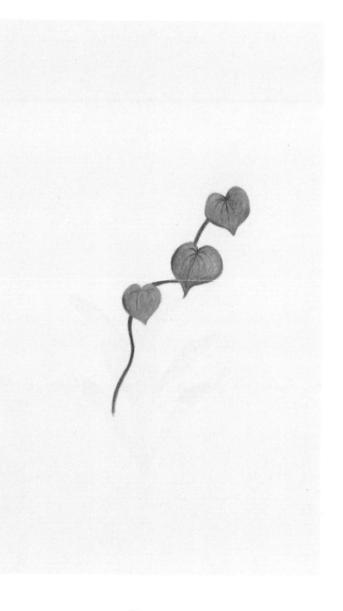

Day 293

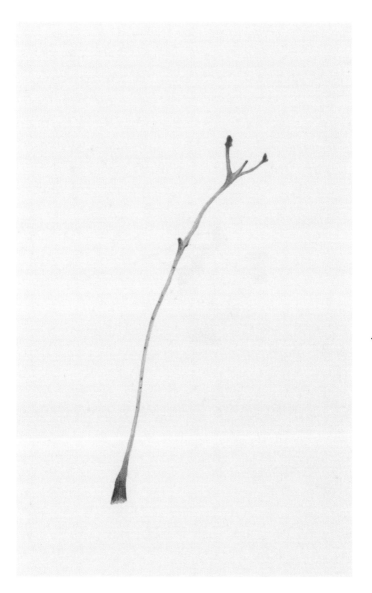

Drawings

Day 294

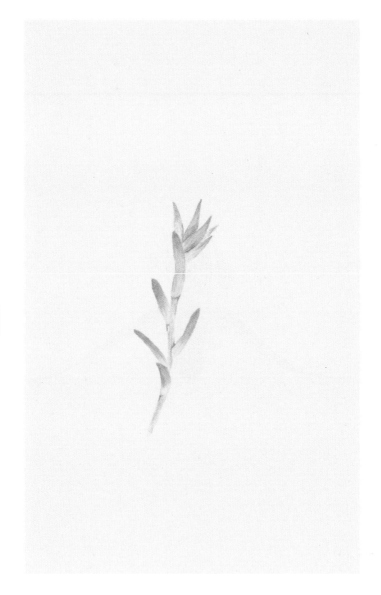

Day 303

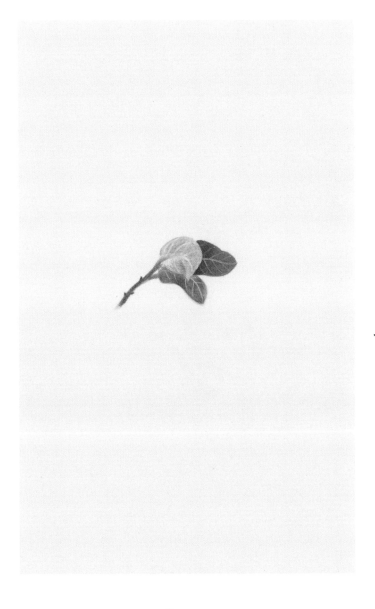

Drawings

Day 304

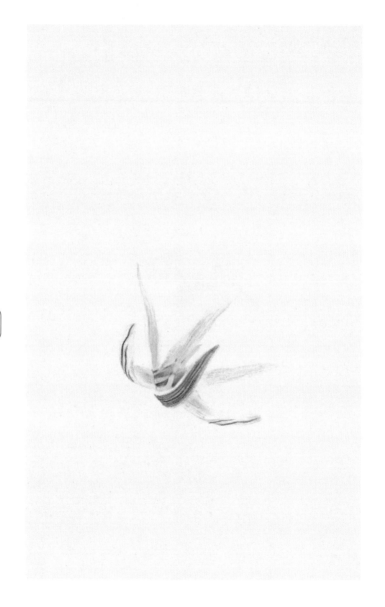

Day 305

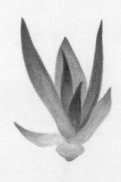

Drawings

Day 306

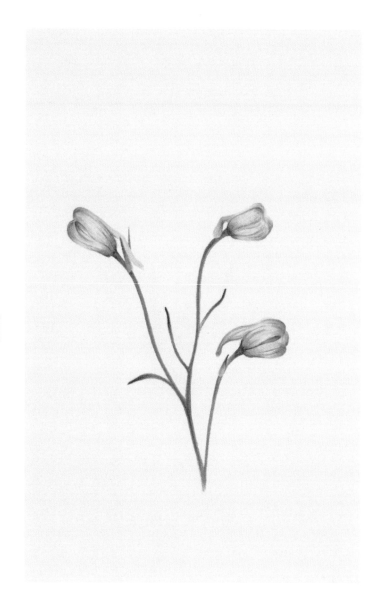

Day 307

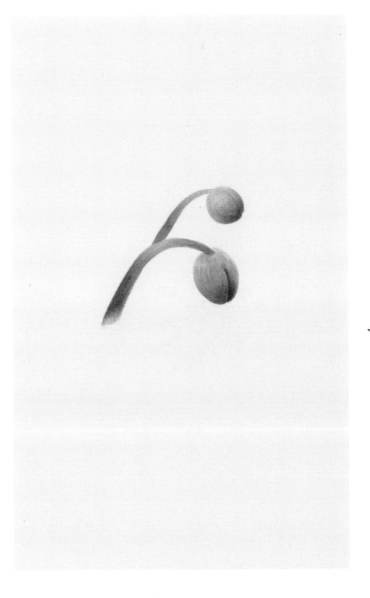

Drawing

Day 308

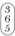

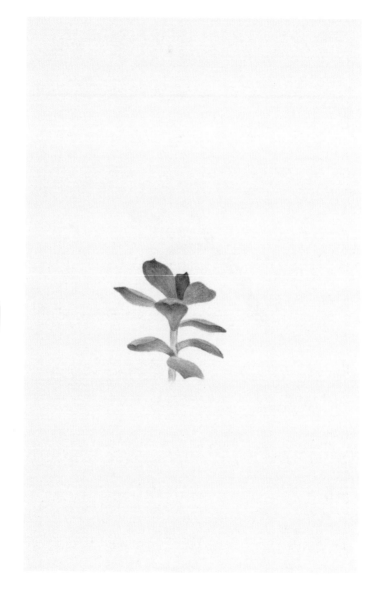

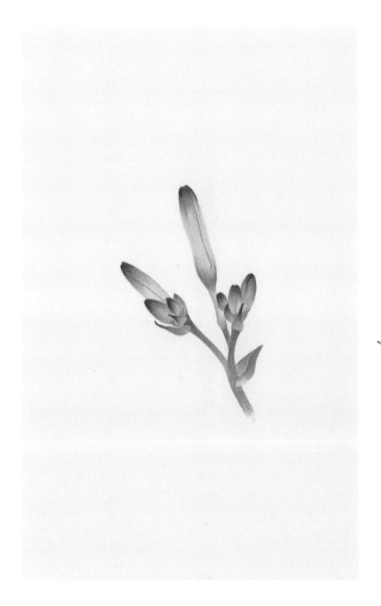

Drawings

Day 310

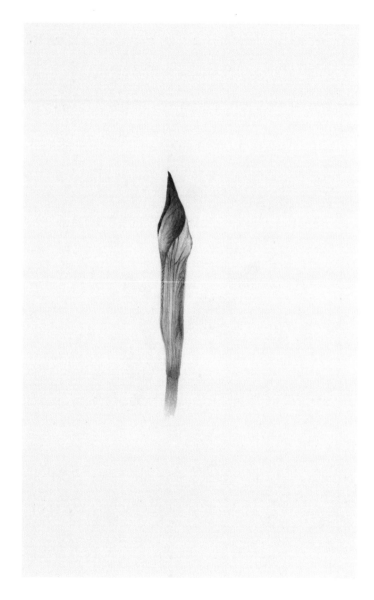

Day 311

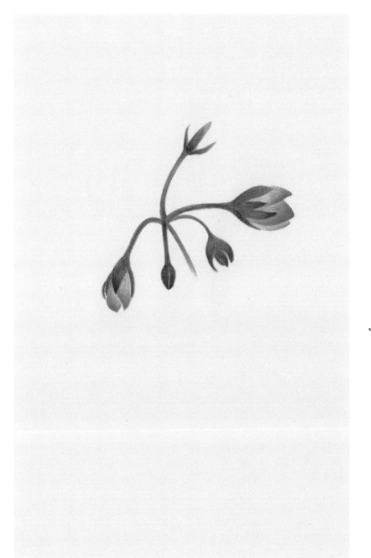

Drawing

Day 312

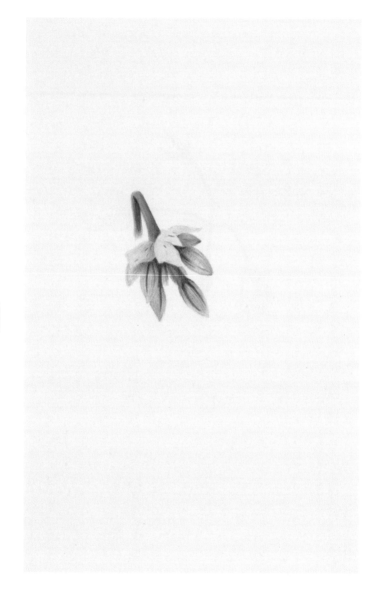

Day 313

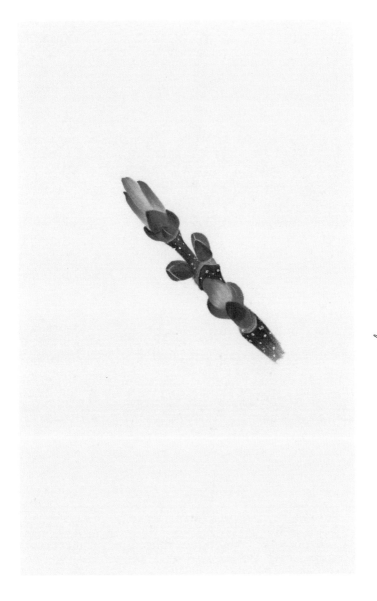

Drawings

Day 314

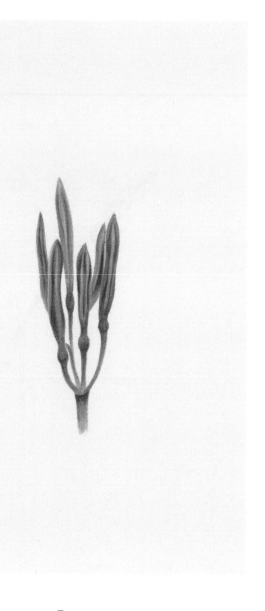

Day 323

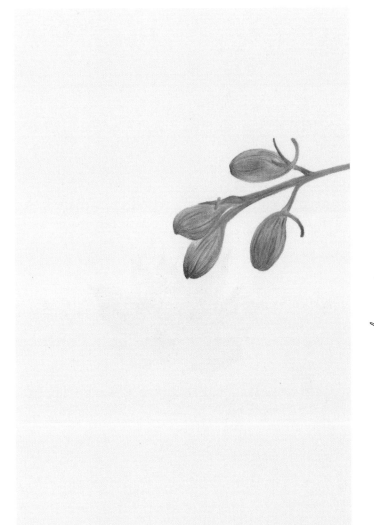

Drawings

Day 324

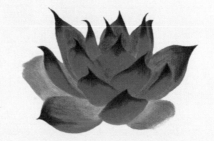

Day 325

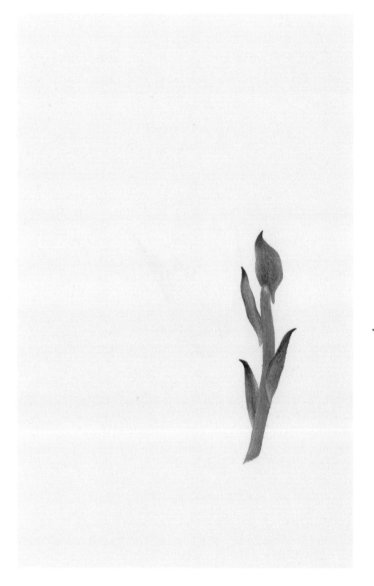

Day 326

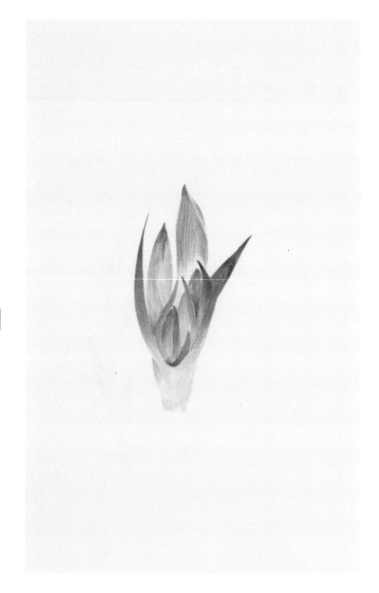

Day 327

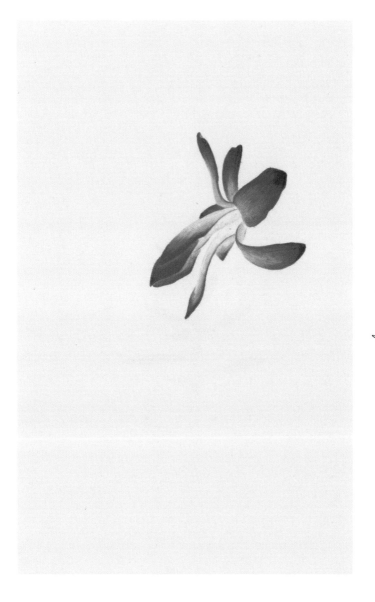

Drawings

Day 328

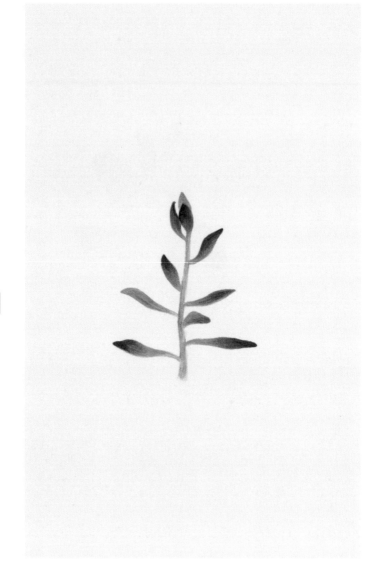

Day 329

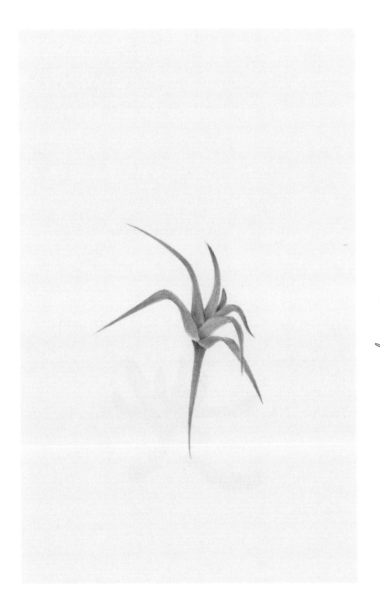

Drawings

Day 330

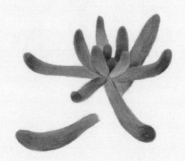

Day 331

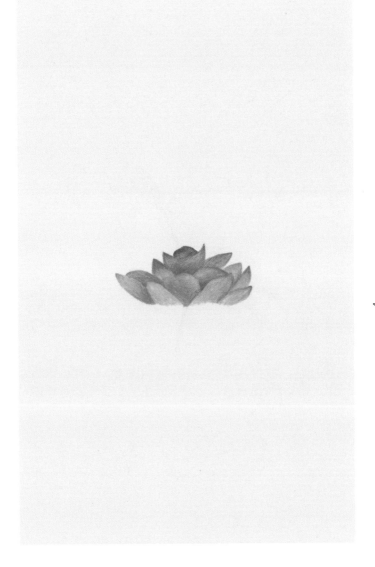

Drawing

Day 332

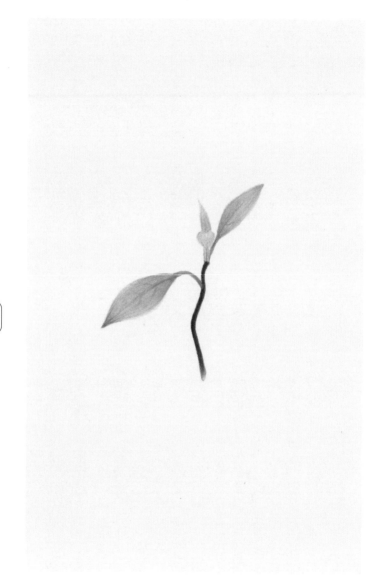

$$\begin{pmatrix} 3 \\ 6 \\ 5 \end{pmatrix}$$

Day 333

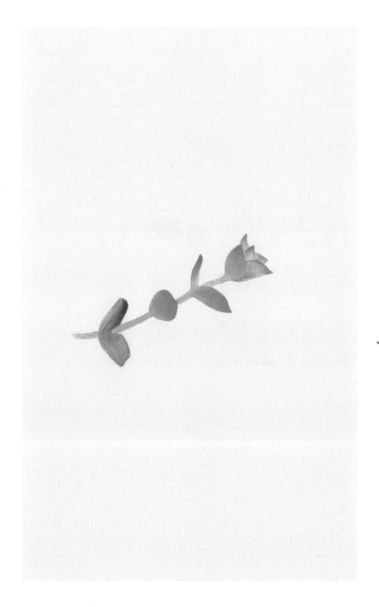

Drawings

Day 334

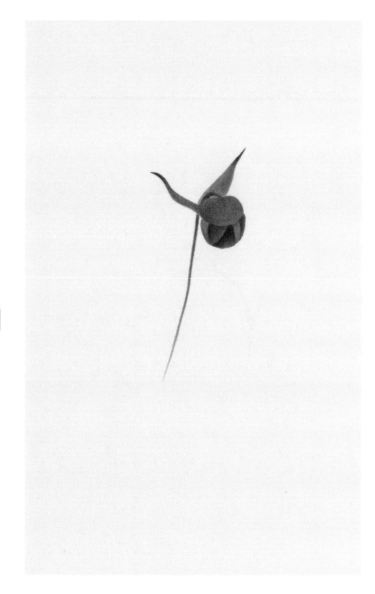

Day 343

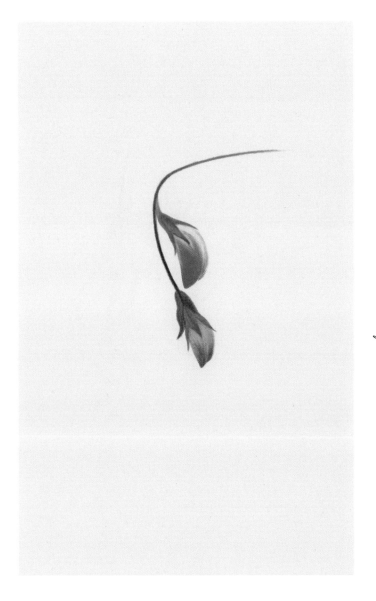

Day 344

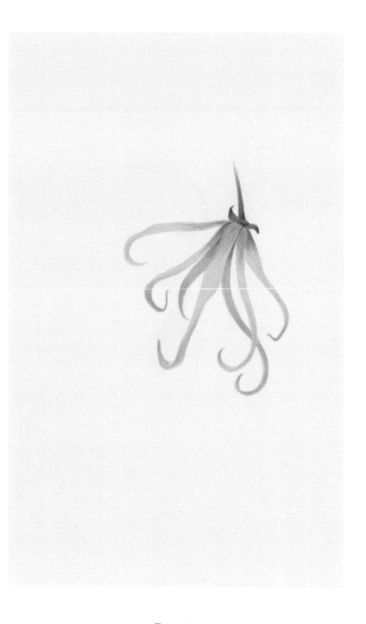

365

Day 345

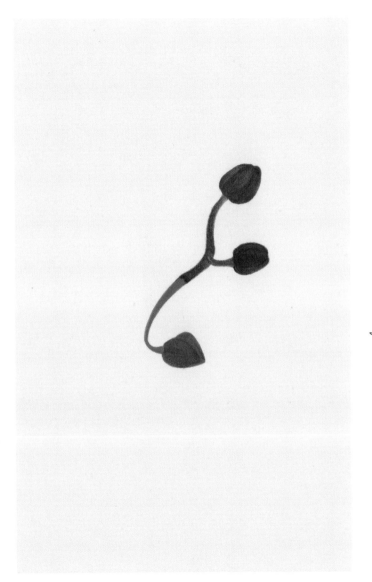

Drawings

Day 346

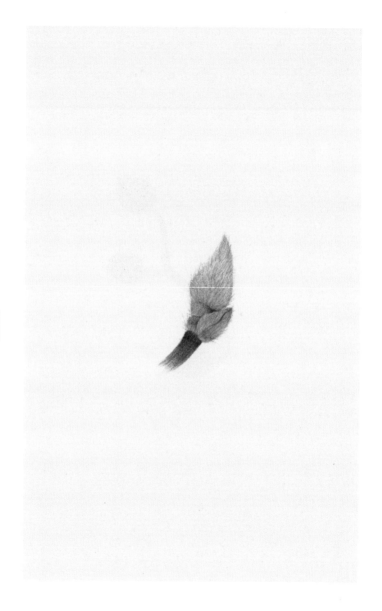

Day 347

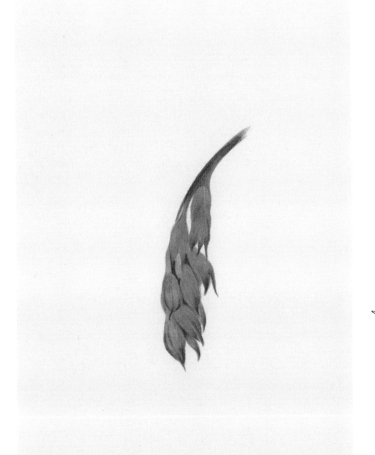

Drawings

Day 348

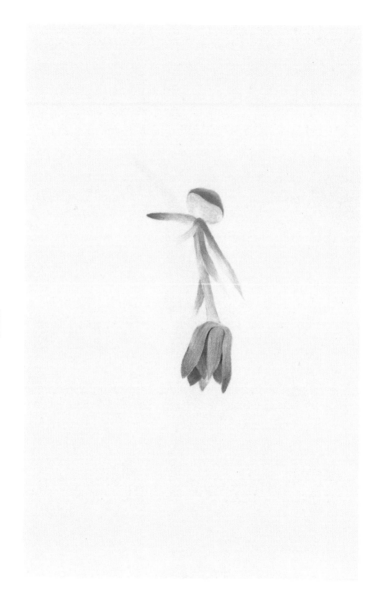

Day 349

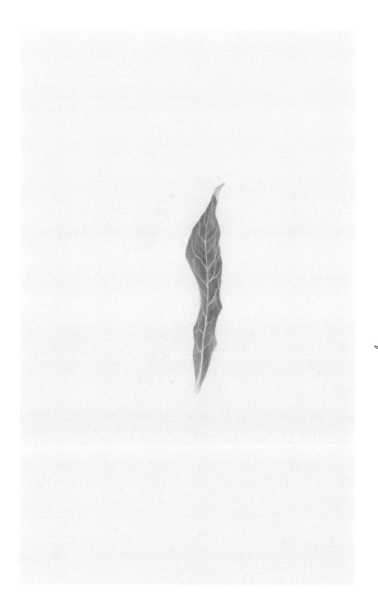

Drawings

Day 350

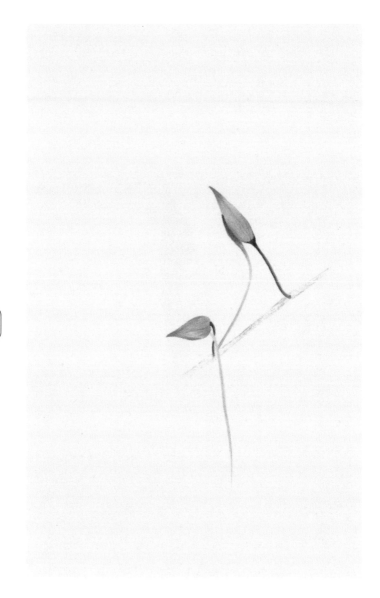

$\begin{pmatrix} 3 \\ 6 \\ 5 \end{pmatrix}$

Day 351

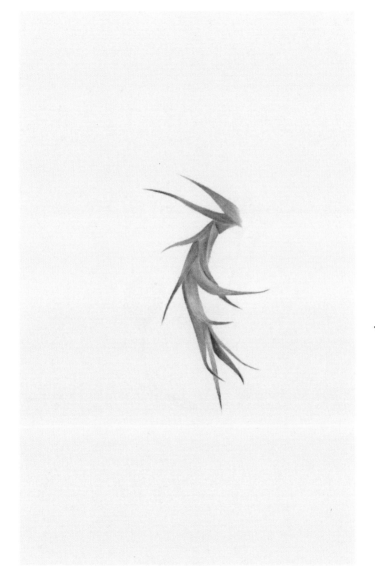

Day 352

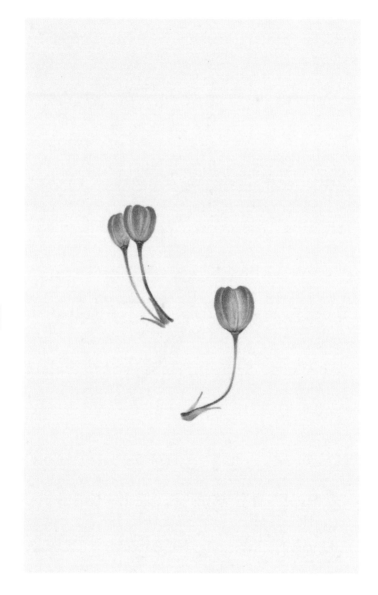

Day 353

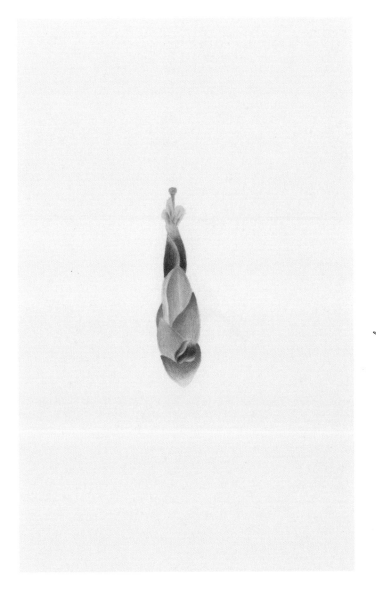

Drawings

Day 354

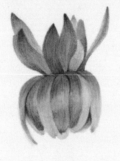

Day 363

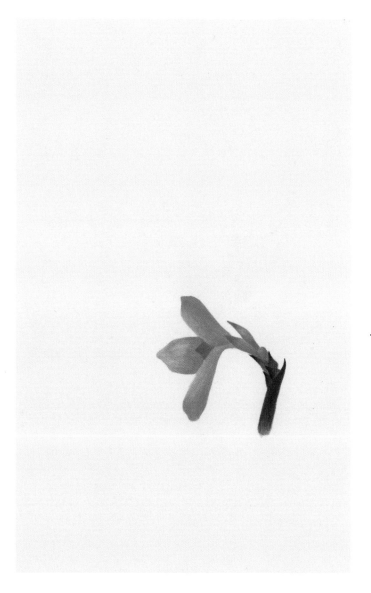

Drawing

Day364

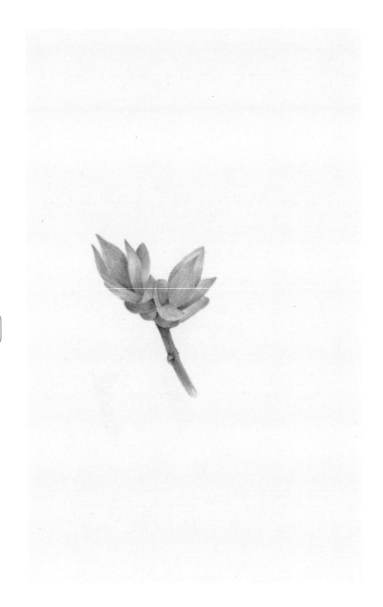

Day 365

$$\boxed{\begin{array}{c} 3 \\ 6 \\ 5 \end{array}}$$

Drawings

365 drawings : Flora Portrait

초판 1쇄 발행 2022년 08월 11일

글·그림 Hye Soon Hwang
디자인 이용혁(오컴스&찰리파커)

펴낸이 박현민
펴낸곳 우주북스
등록 2019년 1월 25일 제2020-000093호
주소 (04735) 서울시 성동구 독서당로 228, 2층 좌측
전화 02-6085-2020
팩스 0505-115-0083
이메일 gato@woozoobooks.com
인스타그램 /woozoobooks
홈페이지 woozoobooks.com

ISBN 979-11-976863-0-6 (03650)

후원:

본 도서는 인천광역시와 (재)인천문화재단의 후원을 받아 '2022 인천문화재단 문화예술지원사업'으로
선정되어 발간되었습니다.